好年華
Good
Time

「如同劃過高空的彗星，

那樣匆促，

但光輝恆在人們心中。」

僅以本書獻給李小龍

序言

明代劇作家湯顯祖在名著《牡丹亭》的序言中寫道：

情不知所起，一往而深。

大概這是我半世紀以來對李小龍無上景仰的最貼切寫照。

過往接受過不少傳媒訪問，當問到為甚麼我對李小龍可以投入到如此尊崇的時候，我當然可以如數家珍，一一列舉事例理由佐證，也可以簡單的概括：李小龍以生命全然投入武術，以哲貫武，還先知先覺地把他自己的武術特質和風格哲理，都使之形格化地融入光影之中，永恆傳世。

而他對生命的奮鬥和堅強的內心，凡事持之以恆，即使面對如滔天巨浪的壓力，抑或臨到無可挽回的絕境，他都必定以永不言敗的精神回敬，這更是活出最璀璨生命活生生的絕佳例子。我曾經告訴幾位來採訪的記者，其實你們自己去找資料研究一下真正的李小龍，便會得到答案。結果不出所料，他們在真正研究過後，不約而同地，都無可避免跟我一樣深入地迷上了李小龍。

今年（2023）是世紀巨星、偉大武術家、武術革命先

鋒、兼截拳道始創者李小龍逝世50周年。還記得50年前的7月21早上，當時因就讀下午校習慣晏起的我仍在熟睡，猛然被姊姊拍醒，接著眼前視線被充滿的，就是一份報章的頭條，標題框內黑色托底白色粗線字體寫出五個極具震撼性的大字：

　　李小龍暴斃。

　　姊姊還以一種不可思議的驚訝語氣向我再強調一次：李小龍死咗！

　　其實當下我甚麼都聽不進去了。

　　第一次親身感受到甚麼叫呆若木雞。

　　想不到生平第一次接觸到「暴斃」這個字眼，已經深深明瞭它裡面所承載的那種絕望、終結、無可挽回的連串失落和疼心感所撼動。

　　在剛過去的農曆新年（1973）才看過他的《猛龍過江》，一個英雄在羅馬鬥獸場以中國功夫大戰空

　　　　　　李小龍——哲‧拳背後

手道，那種勇敢創新、跨越界限、打破常規的戰鬥場面，為國片前所未見。事實證明，亦已經成為經典名場面。而該片首天上映票房已達百萬港元的紀錄，前無古人。在李小龍之前，香港有為數不少俗語稱為「打仔」的武打演員，在李小龍面前，他們猶如在巨人面前的小人國，小龍簡單一下揮手踢腿的動作，他們望塵莫及，連尾燈都見唔到。

還有，報章雜誌不是不斷報道他的第一部荷李活電影《龍爭虎鬥》將要推出，而他正要全身投入拍攝他最新作品《死亡遊戲》嗎？不僅如此，想到他靜如止水，瞬逾奔雷的拳腳動作，和那一身魁梧結實有如鋼鐵鑄造、活像一尊肌肉憤張的古希臘英雄神像般的超人體魄，竟然同樣以一個令全世界措手不及的方式告別，相信這絕非常人在一時之間所能夠接受。

曾經與不少人談及在接收到李小龍逝世的那天當下的感受和反應，包括了梁家輝、已故演員李兆基，和當時身在美國的導演鄧衍成，發現原來大家那時的情緒感覺基本上是一致的，綜合他們的說法，地球在那一刻因李小龍的突然逝世而靜止了。

就和第一次在大銀幕上看李小龍忍無可忍，咆哮出手痛擊惡人一樣，那種震撼感終其一生也不能忘懷，只是沒想到這種一始一終的落差有如天壤之別。

　　李小龍的突然暴斃，自然成為坊間茶餘飯後的話題，也造就了不少材料及傳媒大書特書的機會，一時間，市面上充斥著各種關於李小龍生平，尤其對他「離奇死亡」的「爆料獵奇式」的單行本雜誌，如雨後春筍般湧現。我手頭上收藏中有一本的標題如此形容李小龍：

生前光明磊落，死後撲朔迷離。

　　撇除對他不幸死亡的主觀條件不說，就有關於李小龍生前種種，包括他的傳奇人生、武學世界、人際關係、以致大小傳聞等，即使過了半個世紀，互聯網絡發達，資訊氾濫流通的今天，情況卻比想像中還要翻了幾翻。人們對於李小龍的評價更趨兩極化，時代進步了，理論上眼光理應更擴闊了不少，但可惜受眾存在不少誤解和謬誤的仍不在少數。

正如在本篇第一段裡所形容，單單指李小龍是偉大武術家，就會有人嗤之以鼻，更曾經有人以歷史名人如成吉思汗與他比較，誰才更屬於真正的「偉大」。

每人都有屬於自己的範疇，各有人生目標，所謂偉大與否，老生常談，連小學生也隨口而出的一句：歷史自有公允。但普世價值認同，應該建基於某人生平所作是否對人類在實際生活上、或心靈上發揮積極貢獻，並且可持續發生影響，和足以流傳後世而作出判斷。

不要以為影片存量越豐富，畫面質素和搜畫速度可隨意自主就等於凡事「睇真啲」，實際上仍有一堆人對李小龍實戰能力抱有懷疑。認為他只不過是個演員，演戲用的功夫不能與真實打鬥相題並論，甚至動不動就穿越時空。以假設性問題，提出李小龍必定捱不過拳王泰臣一回合等等的無知論調。

撇除把已故半世紀的人和仍在世之人在想像中對戰的不設實際，連 Pound to Pound（同等重量級別）以衡量拳手的優勢這最基本的搏擊界知識也欠奉，這些人根本已經沒有話語權。

另一個極端，則是把李小龍「神人化」，特別是把他的武功誇張失實，無限放大，但其實以訛傳訛，缺乏事實根據。

對於以上種種沒有充分理據支持的個人理論，很難站得住腳，在情況許可下，我也毫不猶豫必定會據理力爭，以實例舉一反三，嘗試悍衛並還原最接近真實的李小龍。

李小龍實力如何，功夫如何了得，不要人云亦云，亦大可不必盡信自己雙眼，試圖從電影片段中窺探他異於常人的速度和力量是否真實。即管查看與李小龍同時期，多少世界級冠軍高手，如七屆空手道冠軍羅禮士、有「金童子」之稱的公認全美最強空手道達人祖路易、美國「跆拳道之父」李俊九等，無不折服在他武功之下而成為門徒莫逆；試想想為甚麼直到現時國際職業搏擊擂台的頭號冠軍人馬都承認受到李小龍的影響，而努力不懈成為拳手，繼而走上拳王之路，例如UFC 雙級別冠軍Conor McGregor康奈麥基格、Georges St -Pierre 佐治聖皮雅、日本第一代虎面人兼修斗始創者佐山聰等。

這種隔代都持續發揮的影響力和實力，真正

專業的武者都懂得思考和欣賞。

李小龍是人。

但他絕對超乎常人。

各位細看下去，從我在本書中列舉的某些例證就會認同。

盡量把李小龍還原，是我的工作，亦是我一直的意願。

目錄

目錄

引言

「在我們社會的周遭，書本、老師、家長，都告訴我們思考「甚麼」，而不是「怎樣」思考。」——李小龍

從我的個人觀點出發，李小龍真正讓人認識，應該是早於《唐山大兄》上映，他在4、50年代拍攝了十幾部的粵語電影，那時在香港兩家的電視台仍不時會輪次播放，大眾對他的認知是一個粵語片的童星/演員。

真正突破性的印象轉變，是1970年間他回港到當時的兩家電視台：麗的電視和無綫電視的綜藝節目中亮相和表演功夫的時候。

那時我當然知道他就是以前粵語長片中那個童星，也記得在電影《人海孤鴻》中他破格演出地痞不良少年，擺動腰肢忘我跳Cha Cha，開口埋口問吳楚帆「有冇躂（煙仔）」，最後給黨羽的老大高魯泉割耳仔的阿三，僅此而已。

但當他在訪談節目中一顯身手，那種疾速快勁即使隔住了螢光幕仍不減震撼，心裡馬上起了一連串的問號：你

肯定那是未經調較，像平時武俠片中常見的快鏡？你肯定
那是人力所能及的速度？

當然，那些想法已經成為日後尋求答案的長遠過程而
播下的種子，而且結果也一樣證實，眼睛沒有騙人。

可是，他的功夫還是其次。

甚麼？不講功夫李小龍還可以有哪些？

態度。

他說話表達自我的態度，或許形容為是個人魅力的發
揮也絕不為過，例如當他侃侃而談時總不其然會鼻子仰
天，揚眉弄眼，手舞足蹈，也不拘小節，有一種打破束縛
限制，和自由奔放的代表性，是給我這等在傳統家庭嚴厲
和死板管教下成長的小孩一個嚮往的目標人物。

我心裡卻很清楚，同樣是小動作多多，但絕對不比平
日街上所見的飛仔流氓下三濫之流，分別除了在於
一切外在出自他強大的自信，最重要他也毫不保

留地表達自己的豐富內涵。

在一個電視節目訪問裡，李小龍如此説：

「*我喜歡發（造）白日夢，我相信如果我堅持每日*
同樣發（造）同一個白日夢，呢個夢，總有一日
會成真。」

簡直豪情蓋世，擲地有聲！

因為在香港的幼兒教育開始，不論老師還是書本都灌
輸「發白日夢等同做錯事」的觀念。國文課本會有這樣的一
個範例：「小明整天都只顧造白日夢，荒廢學業，遲早會一
事無成！」

熟口熟面吧？

那時候的社會風氣要求做人要腳踏實地，循規蹈矩，
我們自小被教導做人不要標奇立異，對傳統不要違抗，學
校課本定當配合。

但哪個小孩不愛造夢？在幻想裡他們可以選擇衝出自己所認知的世界，突破大人訂下來的轄制，對於白日夢這回事，只有一直「敢造而不敢言」。

現在電視機裡面那個人突破了常規，推翻了禁忌，公然挑戰華人社會的大不違，在我這等一直在傳統禮教下遭壓逼得喘不過氣的小伙子眼中，這個人無疑是英雄的化身。

而他名叫李小龍。

是我人生中第一個教曉我追求夢想的人。

自此，我便在人生各個階段定下目標，邁向理想，堅持追夢並且堅信可以實踐，樂此不疲。

「*一個人冇夢想，同條鹹魚有乜分別？*」

周星馳電影裡的一句經典對白，用低俗淺白的方式說出了李小龍上面的豪情壯言，有如同出一轍，有理由相信，作為同樣是李小龍迷的周生，當年也必在電視機前深深受到感染。

李小龍是劃時代風雲人物，其影響力遠及後世，他留給世人的除了叱咤的光影片段，和革新的格鬥武術概念外，他生前曾經説過和寫過的片言隻語，越是平凡樸實，越見真摯動人，句句鏗鏘、字字擲地有聲，他以身作則，足以振奮人心。我一生得到李小龍不少的正面影響，受用不盡，使我深信生命改變生命的意義，這也正是我多年來積極宣揚關於李小龍真正內涵的原因。

第一章

龍的誕生
Birth of the Dragon

「我從不相信「明星」一詞，
這只是個幻象罷了，
這是大眾對你的一種稱謂而已。」

——李小龍

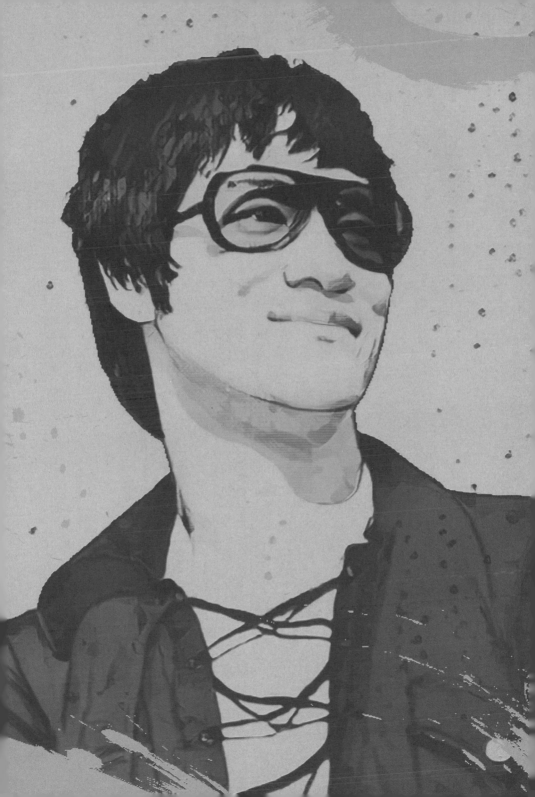

名 不正則言不順，究竟邊個先係李小龍個真名？

"My last name is Lee, Bruce Lee.
I was born in San Francisco 1940, I'm 24 right now."

「我姓李，布魯士 李。1940年在三藩市出生，今年24歲。」

這是李小龍在1964年為霍士公司的電視劇集《陳查禮之子》（此劇集從未進行製作，在李小龍與霍士簽約後，第一部電視劇即為《青蜂俠》）試鏡片段的開場自我介紹，該片段是李小龍生前碩果僅存的試鏡片段，彌足珍貴，並已成為經典。在片段中頭髮梳得貼服整齊，身穿黑色西裝、白襯衫、黑

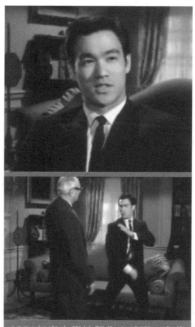

1964年李小龍被製作人威廉‧多茲爾（William Dozier）邀請試鏡的片段，除了以「水」來解釋功夫，還即場演示功夫動作。

領帶的他開始時表現略顯拘謹，但當話題一旦轉到他強項的武術範疇，隨即判若兩人，試鏡的錄影廠一下子變成了他的主場。

在香港的童星時期他叫李小龍，在美國打天下就是 Bruce Lee，到日後揚名立萬，中英名字才合而為一，成為國際Icon，金漆招牌。

由他本人敍述，開宗明義，他是在美國出生的華人。根據中國曆法，1940年是農曆庚辰年，生肖屬龍，李小龍在三藩市華埠積臣街的東華醫院出生。據他家人旳説法，他生於辰時，即約為早上7時到9時之間。

生肖屬龍，誕於辰（辰龍）時，順理成章這就是李小龍名字的由來？

當然不是。

首先這個將來名震全球的嬰孩呱呱落地之時，他父親，亦是香港著名粵劇老倌李海泉，那時正在距離三藩市三千哩外的美國東岸紐約演出，因此有

李小龍——哲·拳背後

傳言說李小龍父母早有預謀，讓大著肚子的李太太入境美國，為孩子日後入籍鋪路。

這可是子虛烏有之說，也只是純屬推測。

那個年代香港梨園藝人到美國登台走埠是平常事，但必須說明，因長途跋涉的關係，每有越洋走埠必先要放棄留在香港演出的入息，那時粵劇興旺，成為香港人主要娛樂，戲班密鑼緊鼓，是伶人收入主要來源。到外地尤其北美演出，通常一趟就走訪幾個主要華埠，一解當地華人戲癮，所以出埠演期最少亦得待個半年以上，成本上才能划算，伶人收入亦得到一定保證。

查看李海泉夫婦入境美國的證明，表格上面列明入境日期是1939年的11月18日，乘搭美國總統苛立茲號抵達的，而李小龍出生日期是翌年的11月27日，整整超過一年後。由此可見，李海泉夫婦是在美國走埠期間才迎新來了他們第四位家庭新成員的。

1940年11月27日，農曆十月廿八星期三。那時即使在美國，通訊網絡仍不見得比今天發達和便利，但孩子剛

來到這個世界，總得有個名字，既然人在美國，就先有個英文名字也合情合理。於是，得到嬰孩的母親何愛瑜女士首肯，並由產房的一位當值女醫生Mary Glover替嬰孩取名為Bruce（布魯士）。然而，他這個名字在自己家庭成員之間幾乎從未使用稱呼，反而是在香港進了喇沙書院後才正式使用英文名Bruce Lee。

講起李小龍的名字，查察起來也夠令人頭昏腦脹的，在他生前死後，身負了多個不同名字。眾所周知，李小龍「本名」是李振藩，連日後他下葬於西雅圖湖景墓園Lakeview Cemetcry的墓碑上也刻著這個名字，所謂蓋棺定論，難道連一個人入土為安在碑上所用的名稱也名不符實嗎？

那麼我們先從他的出生證明書看看，證書上寫著嬰孩的名字為：李鎮藩，英文譯音為Lee Jun Fon（Bruce Lee）。

連串的問號出來了吧？

中文名中間的「鎮」字明顯和日後所用的「振」字有出所出入，英文拼音更加離奇，「藩」字怎麼

李小龍──哲·拳背後

不是譯做 "Fan" 而是像中文的「芳」"Fon"？

　　姑且推説也許是言語有別，或「口」民之誤，但老竇登台未畢，便親自出馬替新添麟兒改名，怎麼弄至愛兒名字三番四改？

　　首先，有説振藩之名原應寫為「震藩」，用意為他朝「威震藩邦」（亦因三藩市是李小龍出生地）。其實這也許人們在李小龍成名後，替名人英雄身分塗金美化，以訛傳訛想當然的結果。據戲行人士和接近李家的親友透露，李海泉為人謙和敦厚，作風簡樸低調，縱然望子成才父之常情，也未至於要高調囂張到他日震攝藩邦。反而，李海泉常自慚沒有學問，而戲行內亦慣有擇日問卜的傳統文化，亦可能另有人指點，庚辰年辰時，據曆法中辰地支為第五位，五行屬土，地支辰土，即有「震」的意思，所謂萬物振美於辰，意即萬物震動而生長，震與振相通。但後來才發現，李海泉父親名為李震彪，孫兒名字同樣用上「震」字，在傳統上犯有忌諱，因而最後用上「振興」的振字，李小龍胞弟李振輝也是沿用這個振字。

　　至於為何在出生證書上寫上李「鎮」藩？真的是手民之

誤？還是聽從朋輩勸諫不要犯諱，這就不得而知，李小龍直到在聖芳濟書院念中學時，學籍表上用的仍是李鎮藩。

但自小龍出生半年後從美國回港，李海泉又替這兒子另取名字。

中國民間傳統，稍有學養或家族繁衍的，對名字特別講究，也特別繁複。上幾輩的人仍有一人背負數個名字的習慣。

首先是個人日常用以被人稱謂的名，也就是最常用的名字，是為正名。

以李小龍為例，他的正名就是李振藩。

第二，族名。一般是家族內使用的名字，也有依據祖先定下的族譜字輩排序命名。李小龍的族名就是李源鑫。

李小龍在香港入讀的幼稚園，是位於尖沙咀柯士甸道的聖瑪利學校（St. Mary's School）即現時嘉諾撒聖瑪利書院的前身，據該校百年校慶在報章刊登的特

李小龍——哲·拳背後

刊顯示，當年其中一位入讀幼稚園的舊生就是李源鑫。

在李海泉身後登報的訃聞啓示中，也是用上源鑫這個族名。

第三，學名。按舊禮，除了正名以外，孩童到了讀書啓蒙，理應另立一個較馴雅的名字，稱為學名。古時應考科舉，如有學名者應考時需連正名一起填寫，日後中舉出仕，學名就成為官名。

李小龍的學名比較少用，稱為李元鑒。

還有小名，即廣東人慣稱的乳名，非正式名稱，但在小孩正名以外作為暱稱，也有一說是刻意男生配女名，以趨吉避凶。

李小龍的乳名就叫細鳳。

據李小龍遺孀李蓮達Linda Lee所著《我夫李小龍》（The Life and Tragic Death of Bruce Lee）一書內指出，小龍母親何愛瑜，在小龍出生前的十三個月，剛誕下一個兒子

但不久便夭折，為了某些迷信，下一胎若為男孩，便要為他取個女孩的名字，以混淆因妒忌而專來奪取初生嬰孩性命的小鬼。因此在家庭當中，每個人都稱小龍為細鳳，而李小龍在幼年也在一隻耳朵上穿了耳孔。

細鳳這名字能否幫助趨吉避凶不得而知，但這個卻絕非女性化的名字倒是實情。某些日子後當李小龍得知原來傳說中的鳳原來代表雄性，凰才屬於雌性，有所謂「鳳飛翱翔兮，四海求凰」，他才恍然大悟家人一直替自己改錯乳名。

講了一大堆，那麼李小龍應該是正式的藝名了吧？

是的，但也不完全正確。

在用李小龍為演出藝名之前，早有其他名字見報登場，如小李海泉、新李海泉、李龍、李鑫、甚至叫李敏等不一而足。

的確亂到九彩，雖然電影並非年代久遠，但也不一定有底片留存，如果曾有正常上映，則或許可以嘗試從電影海報或報章上的廣告尋找蛛絲馬跡。

李小龍——哲．拳背後

根據已故香港電影資料館研究主任余慕雲指出，由李小龍襁褓時期在美國第一部參演的電影《金門女》始，直至他在1959年再度返回美國，共主演和客串演出粵語長片共23部（當中與名伶馬師曾合演父子的《愛》分別有上、下集，算兩部）。其間在1948年的（這是根據電影資料館出版顯示，亦有說是1946年，李小龍那年六歲）《富貴浮雲》和1949年11月公映的《樊梨花》同樣地在宣傳上用上「新李海泉」這藝名，奇怪的是在1948年5月上映的《夢裡西施》卻竟又以「小李海泉」為名，至於另一部《花開蝶滿枝》，在演員名單上，他用的名字則是女性化和前所未見的李敏，但電影廣告中則仍特別標明是「神童小李海泉客串」。

以上四套電影，李小龍都以客串方式演出。據說用小李海泉這藝名是李海泉的意思，第一，給觀眾有與李海泉連上關係的印象，希望藉自己的名氣也提拔一下愛兒；其次，是當時梨園的風氣，某些新進伶人往往因擅長模仿或傾慕某前輩老倌，則取其名，在前面加上一個「新」字作自己藝名。如翻生黃飛鴻關德興藝名就叫「新靚就」，俗稱新馬仔的鄧永祥就用「新馬師曾」，還出現過新次伯、新醒波等。順帶一提，李小龍用過的新李海泉另有其人，其實是李海泉的親姪，後來改名為新海泉，繼續在戲班演出。

至於所謂李小龍童星時期成名作兼首部擔大旗主演的《細路祥》則有古講了。

　　《細路祥》是改編自同名漫畫的電影，原著者是袁步雲，袁是粵劇演員出身，在七十年代曾投身香港的佳藝電視和麗的電視成為藝員。

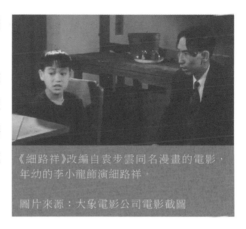

《細路祥》改編自袁步雲同名漫畫的電影，年幼的李小龍飾演細路祥。

圖片來源：大象電影公司電影截圖

　　戰後袁氏來港，因機緣和生活所需，受朋友之助在報章投稿漫畫《細路祥》，大受歡迎，後來更得電影公司青睞，把漫畫拍成電影，風頭一時無兩。

　　多年來，袁氏一直強調，由李振藩一下子變成李小龍，全因拜他所賜。

　　筆者在雜誌和電視的詳細訪問，分別看過袁步雲對他為小龍「點睛」題名之事侃侃而談，並大書特書。

根據組合各方面的訪問內容，袁氏當年的「造龍者」過程大致是如此的：

當《細路祥》決定埋班，獨欠小小男主角，亦即細路祥的角色，包括導演馮峰在內的一眾正感躊躇之際，在片場遇上在一旁「打大翻」（筋斗）的小孩阿B，精乖伶俐，查問之下，知道他是李海泉的小兒子，剛巧隨父親到片場遊逛，袁步雲即時見獵心喜，因為這小孩阿B正是細路詳最適合的人選，於是上前與正在休息的李海泉洽談。

如果一拍即合就太過於理不合，老倌出身最怕閒言閒語，給人口實說靠幼兒賺錢就果真容身無處。

過程大概就是不欲兒子參與，為怕莘莘學子學業受到影響，於是讓袁步雲碰了灰，才有後來類似三顧草廬，以真誠打動李海泉的故事。

在這裡首先要打岔一下，根據以往袁氏的訪問和自述內容，把李海泉形容為幾近銅牆鐵壁，百般不願犧牲兒子的求學時間，亦不想子承父業，讓下一代重蹈自己的覆轍，領受作為藝人的辛酸。無疑這是實情，也是大多數上一代人飽歷

辛酸和因欠缺學識而自我形象低落所導致的條件反射。

但那一次真的是李海泉第一次帶小振藩到片場？那小孩真是個無人認識的阿B?

大家再看看前文列出李小龍童年時期所拍的電影，早在1948年初，即他還未到八歲(據李小龍在霍士試鏡時自己憶述，他第一次在港拍攝電影的時候，大約是六歲)便已經客串了電影《夢裡西施》和同年的《富貴浮雲》，之後還陸續有來。由此可見，也不見得李海泉視兒子參演電影為洪水猛獸，而早有在片場打滾經驗的小振藩阿B，雖非大紅大紫，但那時所謂活躍的童星人數實在不多，所以也不致於在片場等同普通等埋位的臨記小孩。

我們繼續故事。

話說拍攝《細路祥》的片廠四達片場位於土瓜灣北帝街，鄰近啟德機場，由於交通噪音關係，加上當年片場的隔音設備不足，所以大多數拍攝時間都從深夜開始直至翌日早晨，以避開噪音方便攝製。但如此說，勢必影響阿B的精神和上課時間，於是劇組索性遷就，

把拍攝期等到暑假期間才正式開始。

據資料顯示，電影拍攝進度良好，很快便接近尾聲，
而電影公司亦開始著手聯絡院商，和其他宣傳工作。

問題來了，這個大老倌李海泉的兒子好歹也是擔正主
角，是否應該有個藝名？還是用回本名？基於尊重，倒要
請示亦有份參與演出的李海泉了。

據袁的回憶，李海泉開頭仍著意用「小李海泉」或「新
李海泉」，但遭袁「痛陳利弊」力指父子二人在同一電影出
現，如此名字會有不必要的重複感，令觀眾混淆。

其實，這也是有可鑑的前車。

早在1948年的《富貴浮雲》裡面，李海泉父子已經同場
演出，但在宣傳廣告上已經用了新李海泉，所以，「兩個李
海泉出現在同一部戲」亦早有前科，並非新鮮事（電影放映
時演員表上李小龍所用的藝名卻是李鑫）。

鑒於電影上畫在即，袁步雲苦無頭緒，某日行至廟街榕樹頭，忽傳來打鑼聲響，繼而見江湖賣藝者以夾雜家鄉口音高聲朗讀：

「大龍生小龍，簪花兼掛紅！真龍！確係世上難
逢！一個毫子，你就知真龍定假龍，睇過之後你
就行運一條龍！」

結果他說沒有看到底是真龍還是假龍，反而在心裡不斷考量江湖客那句口吻：「大龍生小龍……行運一條龍……」忽然福至心靈，劇情急轉直下，馬上就聯絡李海泉，請示有關起用李小龍藝名事宜，憑他詳細解釋，行運一條龍，如此好名，李當然欣然接受。自此，袁氏便把他如何把小李海泉畫龍點睛變為日後舉世知名的李小龍的故事引以自豪。

在舊雜誌上記錄了這麼一段故事，而且加了註腳，不論電影公司全人或是新聞界，都對李小龍這個名字讚不絕口，並且第一次出現在宣傳廣告中。

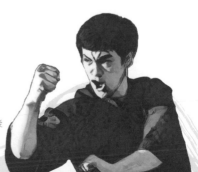

　李小龍——哲‧拳背後

　　但當我們查看當年電影宣傳廣告，卻看到標題大字寫著介紹：神童 李龍。

　　中間欠了一個小⋯

　　可能事出趕急，又是手民之誤吧？

　　那麼直接看電影吧，片頭的演員表上，也是標明：李龍　飾　細路祥

　　咦？點解會咁嘅？

　　各位，榕樹頭那位江湖賣藝人的聲音又在耳邊響起：真龍定假龍⋯⋯

第二章

如龍似水

Be water my friend

「真理是無法在地圖上找到的，
你的真理與我的真理迥異。」

——李小龍

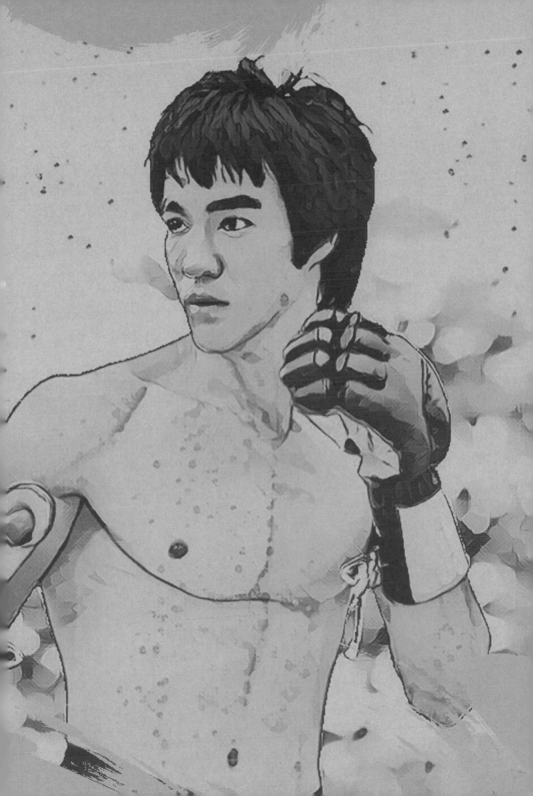

" *Now you put water in a cup, it becomes the cup; You put water into a bottle, it becomes the bottle; You put it in a teapot, it becomes the teapot.Water can flow, or it can crash. Be water, my friend.* "

「*如果你將水注入杯中，它變成杯的形狀；你將水注入瓶中，它變成瓶的形狀；你將水倒入茶壺，它變成茶壺的形狀。水能夠流動，又或者他能夠造成衝擊，朋友，要像水一樣。*」

一句幾乎成敏感詞的 Be Water，這段出自 1971 年 12 月 8 日，李小龍在香港接受加拿大廣播企業著名清談節目主持人 Pierre Burton 皮亞巴頓的專訪，被譽為現存世上李小龍最詳盡的英語錄影訪問。

由最初出版的錄影帶，到 VCD，DVD，到現在網上流傳，筆者已經不記得看過了多少遍，不敢說對內容滾瓜爛熟耳熟能詳，但深深體會到這也許是李小龍他本人講述自己最深入的一次訪問，吐氣揚眉，字字鏗鏘。

Be Water是潮流文化，跨越界別，香港著名歌手鍾舒漫也受到啓發，以此為名出過一首勁歌，好聽。

但一句 "Be Water "，成為了多少人的鼓勵，同樣也觸動了不少人的神經。

鏡頭緩慢逐漸推進，最後定在李小龍的面部表情，看他側頭微笑，雙眉一揚，才說出 "Be Water, my friend ."

如同所有老外第一次看到李小龍那魅力綻放，信心四射的真我演繹上述那段文字，連我當年都看到目瞪口呆，有如李小龍用雙節棍把敵人擊倒後把嘴巴張成圓圈那個招牌表情一樣。

不過這世界你當寶卻有人當草，老外諺語謂：one man's meat, other man's poison. 本來一段普遍被認為是足以啓迪萬千眾生的鼓勵說話，仍會遭某些人嗤之以鼻。

各人有自由選擇，更視乎學問教養和成長背景，正是各有前因，但若單純挑剔說話並非李小龍「自家創作」，更說他不表明出處，有叨人光環

　　　　　李小龍——哲·拳背後

之嫌，再者，更加多兩錢肉緊批評李小龍講一套做一套，Be water？他那套截拳道根本就做不到那回事。

吓？

哦。

不是天下文章一大抄，而是太陽底下無新事。所謂歷史，即前人經歷和智慧匯聚，說話要下下引經據典，犯不著，麻乜煩。

見有同事因事口角，你好心過去規勸：「一人少句，凡事包容嘛……」

同事們也知趣地收了口，忽然你加了註解：「是咁的，下半句係出自聖經和合本新約哥林多前書13章7節的。」

難道要這樣嗎？

自家創作才叫馨香？才算有價值？那要不創批新字取代原有文字？我們哪個從未試過拾人牙慧？如果如此堅持

這項原則，那麼以後再不要引用古人留下來的成語。例如以後與人反目，不要搬出留三分顏面的客套話「道不到不相為謀」，索性縮短改為「睬你on 9」算了。

不錯，李小龍引用「水的哲學」並無新意，早在老、莊思想當中，早已蘊含不少關於以「水」的哲理比喻，如老子所說「上善若水，水善利萬物而不爭，處眾人之所惡，故幾於道。」即是。所以，唔好以為發現新大陸。

而《孫子兵法‧虛實篇》也有過著名的以水論述兵法戰陣：「夫兵形象水，水之形，避高而趨下；兵之形，避實而擊虛；水因地而制流，兵因敵而制勝。故兵無常勢，水無常形；能因敵變化而取勝，謂之神。」

尤其末段，「兵無常勢，水無常形」更加可以說是李小龍武術系統的拳理核心。

李小龍引用先賢的智慧哲語，加上自己的實際領悟和體驗，從而整合，以英語透過自己賦與的新意義，再用淺白的方式表達，做到言簡意賅，把中國哲理用另一種容易理解的方式與外國人分享溝

李小龍——哲‧拳背後

通。中外交流，把中華文化傳揚，打破過往秘而不宣的大陋習，總比到有天弊帚自珍來的有意義。

又或有人找碴認為李小龍連大學都未畢業，哲學也非主修科，哪夠資格用哲學帶人遊花園，説三道四。

是咁的，我見過大學畢業，報稱年年考第一的人，連去超市買廁紙都不會，卻為禍社會，大學？

那些人可能不知微軟創辦人 Bill Gates 比爾蓋茨也從未念過大學；而愛因斯坦嚴格來説，也只是一位數學家而非物理學家，但他對物理學卻作了偉大的貢獻。

而你今日所享受到的，都係因為之前有人夠膽夠本事去踩過界！

不能自我突破的人往往就像籠中之鳥，對能夠自由翱翔天際的飛鳥諸多鄙視。

關於水，李小龍自少年時期已初受啓蒙。

根據李小龍遺孀蓮達著作《我夫李小龍》內容指出，少年李小龍某次在跟隨詠春宗師葉問學習後，疑因悟性稍差過分使用蠻力，有違該派「不以力鬥」拳理原則而被告誡停止練武一星期。

　　據書內記載，那一個星期他留在家裡，沉思了好幾個鐘頭練了好幾回之後決定放棄，他改乘了一條小船出海划船，在船上回想起所接受過的訓練，自己一時生氣，就用拳頭去打海水。就在那一剎那，他突然悟到：

> 「水，這種最基本的東西，不就也是功夫的要義嗎？這種普通的水為我說明了功夫的原理。我剛剛用拳頭打水，可是水並不感到痛。我再用盡全力打下去，水也不會受傷。我想去抓它一把，可是卻不可能。水，是世界上最柔軟的物質，可以適應於任何容器。雖然看似柔弱，卻能穿透世界上最堅硬的物質。這就是了，我一定得像水的本性一樣。」

　　這大概是李小龍第一次從水中得到啟思，內容充滿戲劇性，是否他的親身體驗，無從稽考，

但明顯文章用詞也經過一番修飾。

如果知道，這是小龍初上大學時，題目名為《悟》的一篇文章，那麼裡面充滿詩意的話語和鋪排，也就不足為奇了。

看內容也覺得和上述李小龍接受加拿大廣播企業的訪問大致相同，到底這是否真的還是十來歲的小龍憑悟性思考出來的道理，還是日後才輾轉有所啟迪後，以「故事」形式轉告蓮達，這也實未可料。但可以猜想，當一個少年能夠放下平日的羈絆與魯莽，平躺在小艇上隨波輕浮（書內形容也是這樣）感受與大自然融為一體，相信這與無數世上先賢先哲的悟道途徑不相上下。

到底水的比喻如何從兵法，以致在格鬥行動中，甚至人生經驗中發揮作用？

首先，我們要明瞭水的屬性。

水至柔而無形，所以能納入任何容器（環境），隨時適應，李小龍謂之「注水入杯即成杯的形狀」便是如此。但 Be Water 並非單純的融入環境，而是不要與環境相抗衡，不

讓自己逆抗自然，從而不直接對抗難題，而是學會順勢（時機）把它控制。

因為水既為無形，它可以在受到限制的時候停滯不前，這種停滯如同水流經山坑，因水流不繼，以致停留在石澗深潭內，與潭的形狀合一。這時正好發揮耐性，等候是耐性的表現，正如老生常談，休息是為了走更遠的路一樣。

不妨看看李小龍的個人實踐，1970年他因練習舉重而傷及脊椎神經，導致他要臥床三個月，期間他不能下床活動身體，以他這個過度活躍的個性那無疑是一項最大的折磨，但他卻好好利用這幾個月時間，耐心整理他一直以來的武術筆記，於是成就了他留存後世的武學作品《截拳道之道》(Tao of Jeet Kune Do)。

那停滯的水在等候另一次的大雨降臨，好讓它儲備和結集力量再衝出這個被困的環境。

李小龍在上述訪問中有這麼一句：Running water never goes stale.（流水不腐）

　　　　　　李小龍——哲·拳背後

有時當水遇到阻滯妨礙，因為其屬性至柔的關係，它能在接觸障礙物的一刻從它們身邊繞過，避免碰撞，避免衝突，悄悄從身邊繞了半圈，就另有新天地了。所以，不論在兵法還是在日常生活當中，我們都得順應環境，因時制宜，巧妙地避過衝突和危險，伺機而動，或進行反撲。

其實道家並不認同水是至柔，老子《道德經》第十章已經明言：「專氣致柔，能嬰兒乎」意思就是，聚結精氣以致柔和溫順，能像嬰兒般的無欲無求狀態嗎？也就是表明道家思想的「至柔若嬰」了。

以物理看水的屬性，水的確並非純粹的至柔至軟，它的軟既能包攬吸收外來之力，並化之於無形，但當海浪集結自然界力量，就是洶湧澎湃、摧枯拉朽、無堅不摧的巨浪海嘯；更莫說遇上寒流形成的冰山，其堅固鉅大，鐵達尼與之擦身而過也自招其毀。

所以說，水性能守能攻、可放可收，習武用武，當追求水之無勢無形，方為之上乘。

那麼李小龍的截拳道概念也能做到如水之無形嗎？

答案是肯定的。

認為李小龍的格鬥動作只是一味強調快與狠，絲毫與水的柔弱扯不上關係的這類說法，顯然完全站不住腳。

首先，不要！不能！不可！（重要的說話說三次！）以李小龍那幾部電影裡的動作場面全盤接受照單全收，就當作是真實格鬥。

當然，那些無疑是真功夫，是隨發隨收，控制自如兼且可以快過肉眼所能捕捉的速度進行的動作。但請緊記片中那些動作，都必須包含感官上的刺激和美感，換句話說都要經過某些誇大，這就是電影藝術所包含的必須元素。

連電影和真實都分不清楚，那是低智。

在此必須說明，李小龍電影裡的動作場面經過修飾，符合大眾口味，但識睇一定睇細節，就會知道，內裡的動作安排調度都絕對符合「水之無形」。

先撇除《唐山大兄》和《精武門》不提，因為頭

兩部電影李小龍均未有太大的話語權,雖然在第二部電影《精武門》內,武術指導仍是韓英傑,但可以看出,經歷第一部電影合作之後,韓對李小龍已經刮目相看,也給予他更大的創作自由和參與度。

在李小龍自編自導自演的《猛龍過江》,羅馬鬥獸場對羅禮士的那一幕經典場面,就給觀眾一次開拓思考的教育機會,在虛構的電影格鬥場面中充分表現出「兵無常勢,水無常形」。

在片中,李小龍飾演的角色「唐龍」面對來自美國的空手道冠軍(羅禮士本身就是七屆全美空手道冠軍),由於兩力相交(撞擊)體重較重身形較大者經常佔有優勢,唐龍連番受挫被擊倒地敗陣(停頓),他痛定思痛,改變戰術,並摒棄自我(如水之無形)先以跳躍步伐擾亂對方,再誘敵入勢時巧避其鋒(如水之繞過障礙物)然後再乘其措手不及(對方堅持己見未能適應和轉化)一舉反攻,將對手擊潰。

《猛龍過江》只是牛刀小試,在他未完成的遺作《死亡遊戲》裡面,這種 Be Water 的隨意變奏打法,更加發揮得淋漓盡致。

實際上，即使説李小龍的電影動作都經過安排和適量的誇大，但必須承認，由一個真正格鬥家設計出來的動作，都必定包含了節奏（快慢、速緩、停頓 、變速）、距離感（長、中、近接）、角度的改變（橫破直、直破橫）等以「柔」克「剛」的格鬥必須具備的元素。

對於不懂武術、沒有實際格鬥經驗，卻肆意批評李小龍的功夫的那些人的行為，只能歸類為低智和無聊的厥詞。

論武功從來不是紙上談兵，更不是耍幾下套路花架子出來丟人現眼，武道的真義是一代又一代真正的武者歷練血汗傷痛，肉體抵受千錘百煉印證出來的。正所謂「沒有研究就沒有發言權」，批評當然可以，踩過界也歡迎，但必須先做好準備，否則就自暴其短了。

李小龍以水為喻，把武術功夫用言語具象化，讓世人可以簡單地了解當中奧妙。但是講「水」最多的人，居然才是最怕水？

龍是中國圖騰，傳説中瑞獸之一，利於水，主控風雨。古時凡遇大旱，有百姓到地方龍王廟

求雨的民間習俗。

偏偏這位小龍忌水。

小龍忌水，事出有因。

話說孩童時期，過度活躍的「細鳳」在家綽號「冇時停」，總會找些事情搞砸，一般都是把快樂建築在別人身上。事緣某天他大姊Phoebe李秋源買了一襲新裙，豈料細鳳毫不憐香惜玉，竟點著炮竹一把拋向胞姊！新簇簇的裙子一下子穿了洞，細鳳還在因奸計得逞而嘻哈絕倒之時，大姊已怒不可遏，將他一把揪住，然後將他的頭死命往馬桶裡按！

這個龍頭在水裡浸泡了多少時間，喝了幾多口鹹水（那些年都用鹹水沖廁）相信他姊弟倆都不知道，應該是一個已到達瘋狂忘我境界，另一個覺得度秒如年與死亡打擦邊球。

一生的陰影就由這一天展開了。

李小龍金句之一：若要學懂游泳，你必須跳到水裡去。

他大力鞭撻那些空喊理論而從不付諸行動，也就是在武術層面上用了錯誤的方式練習，甚至只尚空談而不去實踐的人為「陸上習泳」。

比喻是這樣說，但據說他自己卻從不下水。

從舊照片中見過他與國豪兩父子躺在沙灘上曬太陽，也曾在艷陽高照的海邊與飾演《青蜂俠》的主角范・威廉斯（Van Williams）一起赤膊合照，全部「陸上活動」。到底他懂不懂游泳，也許在一個電視劇集片段中可得知一二。

1968年，李小龍在電視劇集《Here Come the Brides》（新娘駕到）中客串 "Lin" 一角，也是他在美國演戲生涯裡唯一一次沒有打鬥場面的角色。

在劇中的一集《Marriage the Chinese Style》劇情講述李小龍飾演的Lin要英雄救美，奮不顧身跳入河拯救被人推落水中的女角。鏡頭清楚交代李小龍由伸延的碼頭快跑然後彈跳落入水中，不僅如此，他還

得游到被溺水的女角身邊，並邊划水邊把她拉回岸上。

假如一個完全不諳水性的人，是不可能落入腳不到底的水深仍能保持冷靜和「裝作」懂得游泳去救人的。

不過話說回來，懂得游泳不代表不怕水，不少因遭遇過溺水後而產生恐懼的人，之前其實也可能自誇泳術了得。

但一個怕水的人，卻因為拍攝所需而把自身安全一把豁出去，可見李小龍的敬業樂業。

由天台
打到擂台

Super street fighter

「如果你戴上拳套，
按照拳賽規則比賽，
你一定要懂得那些規則，
才可以在拳壇生存下去。」

——李小龍

「1958年5月2日。

對龍XX的國術高徒（受訓四年）。

結果：大勝（那小子給打昏了，打落了一顆牙
齒，不過我給打黑了一隻眼睛。

地點：聯合道。 」

這是李小龍的其中一頁日記。內容簡單、不含情緒，
純把時間地點人物事情記錄下來。

但李小龍在字裡行間仍難掩得意之情。

在那個輕狂歲月，李小龍除了無心學業，餘下的時間
總不愁沒女友和跳舞，接著便是習武和講手了。

講手是比武的另一個較謙和的說法，是以前香港武術
界中人的用語，也是一個實況。

「既得技必試敵，莫以勝敗為恥」這句在5、60年代香
港武術界流傳的話像包了糖衣的金句，間接鼓勵了門派與
門派之間，尤其年輕一輩的學員掀起私鬥之風。

在那個年代，香港仍存在一股動盪不穩的政治氣氛，社會各界，尤其基層市民為生活奔波勞碌，整體經濟仍未見有起色，但對武術界似乎起不了負面影響，民間習武的風氣非常盛行，除了私人教授，各行各業自發組織的工會也不時邀請各派國術師傅專門為他們的員工子弟傳授拳術。那些年，街上撞口撞面的可能都懂幾招國術傍身。

　　香港一下子多了百萬人口，令本來已經狹小的居住環境變得更人煙稠密，教育和民生短時間追不上進度，年輕人多餘的精力無處發洩，加上年少氣盛，學了一段日子功夫總躍躍欲試。然而當年政府不允許公開武鬥，明刀明槍以比賽形式進行的擂台活動也一律禁止。上有政策下有對策，門派之間的「牙骹戰」沒完沒了，師傅們懂得息事寧人，以和為貴，但年輕一輩總會另尋出路，也不知何時興起，不同門派會以游擊方式分別約戰，地點多在隱蔽的民居天台上進行。那時的九龍城和調景嶺區是個武鬥熱點。

　　自50年代起，這個風氣一直在國術界低調地盛行，由於沒有搞出甚麼人命的大事，直到70年代中期，當時的武術雜誌和報章間中仍有報道這種天台武鬥，裡面更形成一個小型的武林社區，

李小龍——哲·拳背後

更孕育出幾個風頭人物，從這些舊報章和雜誌的詳細報道中，讓我們可得知當時比賽的模式和規則等記載。

雖然說是私鬥，名義上也是門派之爭，所以比試也得顯現得公平公正，要選出公正不阿的拳證，要強調「友誼第一」，不許累積仇恨，由於雙方不戴任何護具，拳腳見真章，當然要有一定的規則，例如老掉大牙的「點到即止」，又例如一方倒地另一方必須停止進攻等，通常會在場地劃圈為界，被打出界三次者即當作敗論，這種「四平八穩」的比試模式都受參與者認同。

少年李小龍自拜入葉問門下，未幾即由其「執拳」師兄黃淳樑與張卓慶經常帶往天台擂台見識見識，當中有輸有贏。上場好幾回，小龍便已成為該派好戰分子之一。

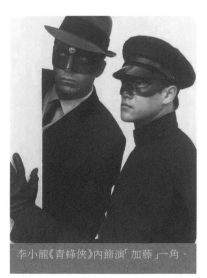

李小龍《青蜂俠》內飾演「加藤」一角

如果近距離看過李小龍為演出《青蜂俠》內「加藤」一角而造的面形石膏倒模，

會清楚看到小龍上唇人中旁邊，有一道小疤痕，可幸平時演戲時卻不致顯眼。從其他舊雜誌和蓮達的記載，小龍在天台講手時經常打出真火，所謂點到即止流於口號，形同虛設，文內記述過小龍臉龐受傷情況，令我們有理由相信，李小龍唇上的永久疤痕，極有可能是天台講手的代價。

本篇開頭李小龍洋洋得意把戰績記錄下來的日記，卻成為他邁向人生轉變的觸發點。

1958年5月2日。

據蓮達根據李小龍胞弟李振輝憶述，那天他隨隊出發，為詠春派接受蔡李佛派的挑戰（按：其實這樣未免以偏概全，因為無單一武館門生可以誇口代表整個門派，再者，這種講手形式都是未經師門允許，是各個派別的年輕門生私底下籌辦的）。為了不偏不倚，以下內容全文照錄自1975年版的《我夫李小龍》內《闖出來的許多麻煩》段落：

「……5月2號那天，兩派的人相會於調景嶺一棟公寓（大廈）的天台上。那些天台上多半闢為籃球場，他們當時定下規則。

無論哪一邊，只要先把對手逼出白線的，就算贏。這種較技當然只是點到為止的，不能真正出手傷人。開始的時候氣氛還很友好，可是等到蔡李佛門派的一個人把小龍眼睛打黑了一隻之後，就不對了，照小龍的弟弟說來，『小龍沒想到會這樣——本來只應該點到為止的——所以小龍就火起來了，開始使起狠招來，他一連數番反攻，因為拳頭太厲害了，對方無法承受，只有連連後退。小龍的拳頭好幾次都打中了他的臉，把他打得倒出線外。小龍餘怒未息，又趕上去連踢幾腳，踢中了對方的眼睛和嘴巴，把那個人打落了一兩顆牙齒。』」

雙方都是少年人，打到頭崩額裂回家總會被揭發和追究的，就這樣，對方家長告上警局，李媽媽急忙到警局善後，和保證以後管好小龍，據說李海泉一直對此事都被蒙在鼓裡。為免夜長夢多和希望給兒子一個機會，於是李媽媽便以小龍快將18歲，應回到美國行使他的公民權利為由，遊說李海泉送兒子出行，況且「他根本無心向學」李媽媽何愛瑜如此說。

她不知道，這一下送子出洋的舉措，徹頭徹尾改變了愛子的心態，造就了一個他日名揚四海的巨人。

1958年在某方面來說對於李小龍是收穫甚豐的一年。按上述的天台講手「大勝」對方門派，倒數回前才兩個月，是他首度堂堂正正攞正牌打人並嘗得奪冠滋味的一次。

「1958年3月29日：
擊敗三年來的冠軍嘉理歐文，贏得校際比賽（冠軍）。
地點：聖喬治學校。」

李小龍人生裡只踏足過擂台比賽一次，而且還是學界比賽而已，網上流傳甚麼他在美國奪得空手道比賽冠軍全是子虛烏有。

那是他剛轉校到聖芳濟書院繼續學業的一年，同樣本性好鬥的他也必一如以往地在校內打架生事。教區學校一向強調紀律嚴明，但這所學校對於小龍這個頑劣學生也算寬宏大量。由於校內打架被抓，嚴重程度應該足以勒令退學，但那時有位Brother Edward（愛德華 修士）在校內組織了西洋拳社（註：現在普稱Boxing 為拳擊，直到70年代中以前香港仍稱作

李小龍——哲·拳背後

「西洋拳」)他也和李小龍練過一兩課拳擊，知道他的資質，於是向校方提出對小龍網開一面，讓他加入西洋拳社，並代表學校出賽。

讓好勇鬥狠的少年學習搏擊，是解決他們過剩精力和暴戾性格的好方法。

（註：另外據蓮達的憶述，卻是學校的簡尼神父教小龍拳擊。可是，聖芳濟書院是一所修士書院，沒有神父。）

就在1958年初，李小龍加入了校內西洋拳隊，並在3月29日聯袂往聖喬治學校。

（註：聖喬治學校是一所當時直隸英國國防部，專為駐港英軍軍人子女而設的中學。）

而對於這一場賽事，在蓮達和李振輝二人所描述當時的情況卻又出奇地大相徑庭。

按道理，蓮達對李小龍與她相識之前的一切，大多都由小龍向她敍述，但細看她寫的《我夫李小龍》卻有不少與事實相違背的細節，例如這一場比賽，蓮達在書中形容為：「……小龍用他練功夫得來的心得，以靜制動，照老規矩在原地跳動不止的對方先行攻擊。就在對方出手的時候，小龍一拳，就把它打到了——才一回合。」

的確很符合英雄人物應有的戲劇性表現。但現實又是否這樣？

往後李小龍本身亦沒有提及這一段比賽經歷，也再沒有參加任何武術賽事。

據自稱當天有份陪同觀戰的李振輝的憶述就生動而且詳細得多。

未講述這場李小龍唯一的一場擂台賽事之前，我們不妨從他當日的對手 Gary Elms(李小龍日記上稱嘉理歐文，但按照原名譯音，嘉理艾文斯會較恰當)的角度去回憶這場校際西洋拳比賽。

外國武術網站Bloodyelbow.com的記者Matthew Scott就曾經走訪過Gary Elms 的家人。

Gary Elms已於2018年1月在英國去世，據他家人稱，他鮮有談及過去，縱然他也知道當年他曾經與日後世上最偉大武術家李小龍正式在擂台上較量過。據Gary妹妹憶述，那天在擂台上，Gary

挾著蟬聯三屆冠軍的氣勢一直奮勇作戰，並非如蓮達所説的「才一拳、一回合就倒下」般不濟。

如上所述，Gary 是三屆校際西洋拳冠軍，實力自然不容輕視，其實他和李小龍共打了三回合，其間他三次被小龍擊倒在地，但他仍拚著鬥志作賽，但總觀來説可算是苦戰，因為綜合各方同場的見證，包括李振輝的描述，李小龍是以「類似詠春和西洋拳混合的打法進攻，令他無所適從」。面對從未遇過的新穎打法，的確令只懂一板一眼緊守西洋拳賽例的 Gary 處於下風。

三回合激烈苦戰後，裁判一致裁定李小龍以點數勝，就此奪去冠軍寶座。

並非如傳聞中的擊倒（KO）。

所謂拳怕少壯，年輕人總有恍似用不完的氣力，經過訓練，打三回合並非難事。但李小龍之所以勝出，又會否是出於他體內「格鬥天賦」使然？

那段時期的李小龍學了數年詠春功夫，有一定底子，而西洋拳只學習了短時間，應未能掌握節奏和步法、身形

的配合，事實上在比賽中他亦有被對手反攻逼困繩角的情況。之所以能否極泰來，是因為他突然用了詠春的連環衝拳，令對方一時反應不過來，原因是這種既非正宗常見的西洋拳打法，卻又絕對符合賽例，在Gary邊打與捱打苦思對策之時，便連番失利。

可能連當時少不更事的小龍，也不知道這就是體現了「兵無常勢」的兵法理論。

詠春大勝西洋拳，原來不是只可能發生在電影的假象！

「都話啦，用衝拳人佢中路咪得囉！」

且慢！

這次無厘頭小試牛刀，嘗了甜頭，但日後李小龍分別最少兩次留存世上的文字，均否定了詠春在實戰的實用性。

咁都得？

冇錯，係李小龍講的。

我們容後再談。

　　　　　李小龍——哲・拳背後

第四章

名副其實的
「舞龍」
Dragon dance

「習武時一舉手一投足，

甚至踏步和轉身，

都是藝術的精華，

都是美的世界中的一份子。」

——李小龍

前面提到1958年對李小龍來說是個豐收的一年。除了贏了校際西洋拳冠軍，在他樂此不疲的「天台講手」中擊潰了對手，想不到還在他武術以外最大嗜好的Cha Cha舞大放異彩。

李小龍武技未成大器之先，他的舞技已先聲奪人，要欣賞他的妙曼舞姿，可以從電影如：《甜姐兒》、《早知當初我唔嫁》、和堪稱他青少年時演技最大突破，演活了外在粗鄙，但內心純真的不良少年角色「阿三」的《人海孤鴻》等等電影片段中參考，尤其後者，其中一幕在舞池中與女伴款擺柳腰，屁股翹翹，一副自得其樂的忘我，堪稱當代一絕。Cha Cha舞在50年代大行其道，是「飛男、飛女」的標籤，潮流的入場券。粵語片中類似跳舞派對場面屢見不鮮，卻未見有人稍能與李小龍的獨特舞姿相提並論。

眾所周知（唔肯定你知唔知），李小龍公認的舞伴有二人，皆是「星二代」，分別是文蘭和曹敏儀。前者是粵劇丑生王梁醒波掌上明珠，本身亦是演員。後者是有「銀壇鐵漢」之稱的曹達華的千金，在現存的關於李小龍跳舞的照片當中，多以上述二人為舞伴。

其實，以李之「交遊廣闊」，尤其得女孩子歡心，日常舞伴又豈限於文與曹。已故演員夏萍，便親口對筆者憶述她不時與李小龍相約外出跳茶舞的日子。那時，位於尖沙咀金巴利道的香檳大廈，除了是50年代該區最新最高的建築物，裡面舞廳更是年青男女感情和舞姿的爭雄勝地，Apple姐（夏萍姐在業界內暱稱）與李小龍相信在香檳大廈的舞池亦留下了不少腳印。

除了夏萍，還有60年代初，憑藉電影《蘇小小》一片而紅的演員白茵，亦經常與龍共舞。

舞伴轉似走馬燈，撫首弄姿皆美人，怎不羨煞旁人。

有見及此，原來舞藝精湛容易贏得美人歸，於是一傳十、十傳百，「李小龍的 Off Beat Cha Cha 了得」在影圈中變得人盡皆知，不久之後，

李小龍——哲·拳背後

登門求教的年輕演員便絡繹不絕，據資深演員周驄私下與筆者提及，他正是當年李小龍Cha Cha的「門生」之一。

周驄在50年代隸屬新聯影業公司旗下演員。正如當年其它的電影公司一樣，會在市區購置單位，供旗下職、藝員作訓練和聯誼之用。新聯影業的單位在尖沙咀加連威老道的一座唐樓，周驄和其他幾個年輕演員，便商討李小龍上門開班教授Cha Cha ，是名正言順的「星級」導師。雖然大家份屬行家、自己友，但學費絕非便宜，據周驄憶述，李小龍每一課的費用是五圓。

香港人叫五個大餅，或者五蚊雞。

五蚊很貴嗎？

且看看上世紀50年代中期香港的物價指數，那時，一毫子可以買一碗白粥加條油炸鬼或者一份報章。從當年的報章廣告看到，某些酒樓的小菜價格，十元已經可以吃到四個熱葷，而普通打工仔平均日薪才約為十元，所以李小龍的一堂跳舞學費，最起碼也足以帶文蘭上酒樓歎一兩味，又或者與夏萍每日兩餐白粥油炸鬼，也夠吃大半個

月，盡顯慳家本色，不過後者肯定扁嘴了。

翌年小龍登上「威爾遜總統號」郵輪前往三藩市繼續升學，在船上他便重操故業，在頭等客艙教授外國人Cha Cha以賺取旅費。

正是：唔打得都跳得的典範。

可有想過，跳舞不但可增收入，還能以物易物？李小龍便曾以經典Cha Cha 步去交換北派武術。

已故國術師傅邵漢生，任教於香港精武體育會（註：絕對是「精武體育會」，這世上除了電影外，「精武門」是從不存在的，霍元甲也絕非精武體育會的單一創辦人。）兼擅北派拳術，偶爾也客串演出粵語片，在黃飛鴻電影系列，間中也見他的身影。由於是前輩，也是同業的身份，閂埋門自己人，李小龍在去美國之前，自然想學多一兩度散手傍身。所謂傍身，並非自衛的意味，而是多年後李小龍在加拿大廣播機構越洋為他做的訪問中描述的"Fancy Movcment"（花巧動作），掛實戰牌頭的李小龍還需要玩花拳繡腿？

李小龍——哲·拳背後

絕對需要。

李小龍即使年紀輕輕，也深明宣傳之道，更有美學的天賦（現存手稿中反映出他的繪畫功夫，實在不簡單）他擅長的詠春，沒有長橋大馬和高踢動作，「中用不中看」，若然作為表演項目，肯定不及翻騰跳躍動作多多的北派武術來得吸引，而事實上，他為霍士公司的電視劇《陳查禮之子》試鏡時所表演的幾下架式，就絕對是大開大合的北派功夫。

話說某日李小龍找邵漢生飲茶，開宗明義要求學一套「功力拳」，大家世交一場，講錢傷感情，於是便提出「以舞換武」的主意。

邵師傅回憶道，他在第一和第二天（課）共教了小龍廿四式，第三天便把餘下的功力拳全部學會，邵師傅驚嘆，這套路一般人最起碼也得三數星期才能夠上手，但小龍不但全盤掌握，而且還意見多多。反而他自己花了三天，仍未能了解Cha Cha的基本節奏。

歷年來一直盛傳，李小龍曾在1958年的香港查查舞大賽（The Crown Colony Cha Cha Contest）贏得冠軍，成

為舞王。然而，在他的日記中，竟不見有關記錄，也不像他在校際拳擊比賽中，戰勝了三屆冠軍奪冠後，有領取獎盃之類的照片。之前在訪問中，向小龍最佳舞伴文蘭查問，對方竟表示對此毫不知情，更令人費解。Cha Cha是二人社交舞，不是個人Show，任你如何妙曼多姿，也講求與舞伴合拍，一隻手掌永遠拍不響。

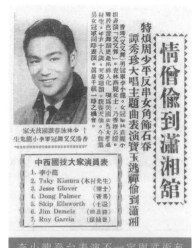

情僧偷到瀟湘館

特煩周少平反串女角飾石春

譚秀珍大唱主題曲表演寶玉逃禪偷到瀟湘

← 香港少年拳冠軍李小龍先生
少林派國技大家

組表演《父父舞》，男冠軍李小龍、女冠軍林嘉妮。
關於芭蕾舞蹈更是乃香港名校璃臘美女士，天姿聰穎，貌美多姿，更入化境。年十八歲，身材生，半年前始入讀於瑪利諾。今龍集
男女冠軍同時表演，真是千載一時之韻事。

中西國技大家演員表

1. 李小龍
2. Taky Kimura (木村先生)
3. Jesse Glover (樂士)
4. Dong Palmer (賓馬)
5. Skip Ellsworth (士域)
6. Jim Demele (地美路)
7. Roy Garcia (嘉絲亞)

李小龍登台表演不一定與武術有關，圖為他在西雅圖與林燕妮表演cha cha的報道。

　　到底李小龍是香港Cha Cha冠軍，是否又是一個以訛傳訛的故事？如果有參加比賽，那麼舞伴是誰？

　　約1996年，筆者曾與李振輝談及此事，由他親口證實，當年陪同小龍一起參賽的就是他本人，也就是說，當日是兄弟同場奪冠而回。

　　究竟當年的跳舞比賽有否年齡限制實在不得

李小龍——哲·拳背後

而知，小童參賽亦非新鮮事，現在流傳一些關於李小龍大跳 Cha Cha 的照片當中，絕無僅有的一幀，就是穿著筆挺西裝、架著黑框眼鏡的李小龍與弟弟李振輝並排起舞的一刻。

李小龍一向舞伴眾多，到底為什麼要兄弟同場出賽？

就是因為這個原因，無論邀請哪一位女伴，另外的幾位都會吃醋，為免得失感情，只好另出奇謀找弟弟頂上。

英雄問出處，李小龍的 Cha Cha 舞師承何人？還是他無師自通？

在香港沙田的「文化博物館」內的《李小龍 平凡・不平凡》為主題的展覽中，展示出一本屬於李小龍的個人小筆記簿，裡面詳細記錄了 Cha Cha 108 個步法，相信他為此下過不少苦功，花了不少心思。

李小龍伙拍弟弟李振輝拍檔參加全港查查舞公開大賽，贏得冠軍。

在千禧年底，由香港電影資料館舉辦的《不朽的巨龍——李小龍電影回顧展》的紀念特刊中，余慕雲撰文，引述演員鄧美美所指，李小龍的Cha Cha 舞是學自一位名Terry（姓氏不詳）的菲律賓人。鄧美美也就是香港演員余慕蓮的母親。

如果1958年是李小龍感到風光無比，盡顯年少輕狂本色的一年，那麼1959將是他人生中的一個分水嶺、轉捩點。

和每一個年代的年輕移民一樣，李小龍名義上雖然是回美履行他的公民身份，但將要面對的種種問題、生活和學習的困難、茫茫不見的前景……未必是一個素來不羈放縱愛自由、剛踏入18歲的青年所能承受。

1959年4月29日，據李小龍胞弟李振輝形容，在一眾親友的送行下，他懷著「擔憂和驚恐」的心情，在九龍橋（即現今的海運大廈）登上威爾遜總統號客輪，踏上他邁向未知的人生旅途。

1959年的某日，潛龍還未翱翔天際之前，他徹頭徹尾是「頹龍過江」。

李小龍——哲·拳背後

周露比
對李小龍
Ruby Chow VS Bruce Lee

「如果你與身近的人相處得不好，你到世界任何一個角落都不能有方便。」

——李小龍

李小龍飄洋過海，在1959年5月抵達他的出生地三藩市，短短逗留幾個月之後，便在秋季與兄長李忠琛北上西雅圖繼續學業。

廣東人古有明訓：在家靠父母，出外靠朋友。尤其人離鄉賤，無依無靠最堪憐，偏偏李海泉在兒子登船前只給了一百元美金作旅費（確實是小數目，但李小龍亦說過不希望依靠父母的供養，他決心在美國自食其力）。雖在彼邦總算找到學籍，但有瓦遮頭仍是當務之急。

母親何愛瑜在香港終日念兒倚閭而望，老謀深算的李海泉一副氣定神閒，皆因他深知前人耕種後人收之理。

香港戲班越洋走埠，為了減省成本，跟隨出團的人數極為有限，以至所到之處便需要當地演員協助演出。李海泉在紐約演出

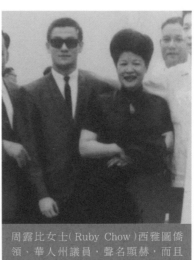

周露比女士（Ruby Chow）西雅圖僑領、華人州議員，聲名顯赫，而且同李小龍有一段淵源，不過多年來李小龍三個字對於佢簡直係敏感字。

期間，認識了周少平，更建立了友誼。周正職雖非演員，卻是如假包換的八和子弟，他正是粵劇中鼎鼎大名，有「武狀元」的威名、人稱「一哥」陳錦棠的徒弟。既份屬梨園子弟，同聲同氣，從來朝中有人好辦事，碰巧日後周少平舉家遷居於西雅圖，因利乘便，於是就把兒子住宿之事交託，順帶照顧一下生活起居。

See？船到橋頭自然直。

李海泉如是想。

不過，

如果他了解兒子的那份浪蕩不羈……

如果他知道現實往往偏離理想計劃……

如果他真正認識周少平的另一半是何許人……

他也許更明白船到江心補漏難。

到底周少平的太太是誰？為何具有強大影響力？

　　不妨先看看1993年由環球片場攝製的「Dragon, The Bruce Lee Story 」(港譯：李小龍傳)，裡面有一個由著名演員關南施(《蘇施黃的世界》女主角)飾演的餐館老闆娘的角色，在電影中與經常鬧事、毫不長進的李小龍互不咬弦的一段情節。而這部聲稱根據李小龍遺孀李蓮達著作《我夫李小龍》改編的荷里活首部李小龍傳記電影，其實在蓮達的筆下提及這一段落只有寥寥數行文字，亦不見詳盡，但電影情節中卻增添了李小龍在廚房與伙頭開片，與女侍應鬼混等加鹽加醋內容。

　　多年來，眾多關於李小龍的傳記式刊物，對於這一段小插曲亦難免繼續以訛傳訛，甚至有傳李小龍寄人籬下，老闆娘刻薄成性，二人勢成水火，以至日後不相往來。如果那個年代的李小龍仍是等待風雲際遇的池中之物，那麼對頭人老闆娘便是徹頭徹尾的大反派角色。

　　關南施飾演的那個餐館老闆娘，是真有其人，名叫Ruby Chow 周露比，也就是周少平的妻子。

周露比，原名馬雙金，祖籍廣東台山，1920年出生於美國西雅圖。由於家境貧困，12歲喪父之後，便半工半讀幫補家計，高中輟學之後輾轉到紐約打工，馬雙金原於紐約市任餐廳侍應，與周少平認識後結為夫婦。後來移居她出生地西雅圖。由於在紐約累積了幾年當侍應的經驗，賺了資本，在1948年便開設了後來名聞西雅圖的「周露比餐廳」Ruby Chow Restaurant。由於長袖善舞，不久即榮登當地首屈一指食肆，更成為城中政客名流社交聚腳熱點。除了生意經營有道，她亦一直為當地華人爭取平等福利，社交手腕了得，未幾便成為西雅圖唐人埠的僑領，後來更三度當選為民主黨的 King County 議員，為第一位擔任此公職的華人。1985年州政府為表揚周露比對社會公益的熱誠和貢獻，在接近「波音坪」（Boeing field）的一所公園，改名為「周露比公園」，實在是華人之光。

　　一個富有社會地位且貴為僑領，僑胞馬首是瞻的女強人，遇上桀驁不馴，我行我素兼「冇時停」的李小龍，命中注定必然爆出火花，火星撞地球。

　　　　　　李小龍——哲·拳背後

蓮達在著作中如此記載：

「……然後有一位在西雅圖開餐館，也在當地僑
界有相當地位的周太太答應讓他住在餐廳樓上，
算是看在他父親的份上，讓他在餐館裡當跑堂
（企堂）。小龍馬上抓著這個可以有個固定工作的
機會，搬到西雅圖去。他完全按照標準的美國方
式，白天讀書夜裡打工，半工半讀地完成學業，
他進了愛迪生高級工業學校，夜裡就在周太太的
餐館裡做事，常常也到當地西雅圖時報去兼職，
專門負責把插頁廣告或傳單夾進報紙裡的工作。
後來，他又在周太太餐館廚房角落裡裝了塊墊
子，在沒有客人來的時候，就在那裡練功夫。」*

以上內容樸實無華，絕對是一個求學好青年的寫照，
這樣難怪後來電影公司拍《李小龍傳》的時候要添加拳頭枕
頭的商業成份。

在這一段時期，蓮達還未認識李小龍，在周露比餐廳
的遭遇很可能是日後經由李小龍或其他人向她口述提及，
要知道她並未親身耳聞目睹。

而且許多年來，所有在美國曾經與李小龍有「緊密接觸」的親人、朋友、學生等，幾乎無一倖免必定成為報章雜誌的受訪者，講述有關李小龍生平軼事。

　　唯獨是周露比多年來一直三緘其口，對這個世交子弟絕口不提。

　　真有那麼大恩怨情仇嗎？

　　許多未解的謎思有待拆解，卻苦無頭緒，沒想到在機緣巧合下，筆者竟然可以和周露比女士見面。

　　2008 年 4 月，蒙「大聖劈掛」掌門陳秀中師傅邀請，前往西雅圖主持「世界功夫武術段位制總會」成立就職典禮。在當地誠蒙蔡李佛的麥顯輝師傅與他夫人熱誠招待和協助打點大小事宜，勞苦功高。當我得知獲要出席嘉賓的名單中有周少平夫婦，突如其來的興奮立即湧上心頭，原來麥師母與周露比也是世交，於是打蛇隨棍上，情商她從中穿針引線，為我引見。

麥太太「忠告」我一句：她肯不肯說，就看你本事了。

晚宴還未開始，仍未到我工作的時候，終於見到周少平夫婦到臨，我的目光自然投放在他身邊的在西雅圖華埠擲地有聲周露比身上。

雖然周露比已介88高齡，滿頭銀髮，身材瘦削，但打扮相當得體，淡妝輕抹雍容華貴，目光如炬，談吐大方又不失威嚴。與她禮貌寒暄幾句之後，我便表明來意，詢問有關她與李小龍之間的往事。

雖然抱著有可能觸碰她底線的危險，但機遇當前，無論如何也不能放棄，否則我會後悔一生。

問為何她一直不願意公開談論李小龍？

「我知道你是個李小龍迷，但我一直都不想提起這個人，老實說我並不欣賞他，他既是一個名人，又何苦說他不是呢？你又何必一定要尋根究底？」

沒想到她的回答竟然連珠炮發又如斯堅定直接兼且封定後路。

那刻的我竟毫不思索地衝口而出：

「我明白，不過這是歷史的一部份。即是我喜歡李小龍，即使他是個舉世知名的人，也不代表你就要為他人隱惡揚善，說出你對他的真實感受，這才是我想要的真確歷史。」

她沒馬上答話，但從她那對一直緊盯著我那炯炯有神的雙眼，我感受到她正在思考。

不一會，宴會馬上就要開始，而我也要準備工作，就在這時，她對我說：「這裡環境不適合談話，明天三點到我家來吧。」

絕對是意想不到的收穫！

永遠記得，那一刻我的心情是如何的激動與感恩並存。

翌日，跟隨麥師傅和他太太開車約 40 分鐘，到了山上一列的住宅區，那裡居高臨下遙望寧靜的華盛頓湖，景色怡人，面前一幢頗有歷史痕跡的兩層高民房，便是周家所在。

　　我們在周老先生帶領下進了大廳，有極好的天然採光，環境雅潔，就在客廳當眼處的一個壁櫃上，放了一張李小龍和他們倆夫婦的合照，一問之下，原來這照片也放了很多年了，並非「臨時應景」而擺放，所以說，周露比討厭李小龍嗎？看來又有點耐人尋味。

　　周老先生還帶我到處參觀，他是梨園中人，而且熱情好客，不少香港粵劇名伶如：任劍輝、白雪仙、陳錦棠、李香琴、羅艷卿等等，到西雅圖走埠登台期間便是下榻他們的家。經過那幾間位於樓下住過眾多大老倌的客房，就在走廊的盡頭是一個很大的儲物室，房門打開，裡面擺放的物件令我眼

儲物室擺放當年餐廳內的大型龍雕柱，猶如隔著時空與李小龍共處。

前一亮！裡面全部是當年周露比餐廳內的大型中式雕塑，包括雕了龍的柱子、金剛像和觀音坐像等，完全沒有經過歲月摧殘，保存良好。由此可見周露比對餐廳的成就是感到非常自豪和緬懷。如果李小龍曾經在那裡替她打工，必

定和我眼前這一批雕塑朝夕相對吧。

參觀完畢，終於正式坐下與周露比進行幾十年來首度開腔細數她與李小龍的訪問。

正如前述，與李海泉相交是因為他丈夫周少平也是粵劇中人。偶爾上台客串角色，李海泉在美國演出期間，曾經關照過周少平，之後自然經常聯繫，後來李小龍要來西雅圖，便是受他母親所托，代他們好好照顧兒子。

首先是居住問題，周露比餐廳是由一所住宅改建而成，他們保留了閣樓的空間作居住用途，李小龍就是住在那裡一個細小的房間，

而且，周露比很強調，從來沒有收過他租金和任何雜費，總之他要待多久就多久，隨他喜歡。

到底李小龍是否和傳說中和蓮達所記載一樣，在餐館打工？

說到這裡，周露比正襟危坐，嚴肅起來了。

「我知道外間一直謠傳李小龍在我餐館工作，電影裡面也出現過這個橋段。但我實在的告訴你，李小龍從來未曾在我餐館幫過我一天，我也沒有要求過他要工作，從來都沒有！」

語氣近乎嚴正聲明，感覺要為他自己平反之餘同時把憋幾十年的一肚子氣宣洩。她聲色俱厲時的威嚴，果然有震懾效果。

「如果他住在樓上，經常會出入，那麼他和你餐館的夥計混熟嗎？」

「他跟我一些夥計算是混熟的。」周露比說話又回復平淡。

那麼是否和電影裡面的情節一樣，李小龍和當中有些人發生過磨擦？

「沒有。我都見過李小龍在餐館後門處廚房對開的空地，教他們功夫，至於教些什麼（功夫）我就不清楚了。」

而且她也強調，他們總是在下午休息時段，（即飲食業術語的落場時間）去練習，從來不影響他們工作，更加不會影響生意。

說到這裡，她說李小龍個性好動，不拘小節，但他從來不會在餐館裡生事，更莫說他曾與任何人發生不和，因為作為老闆，餐館裡出了任何事，是無法阻止傳到她耳中。

如此說，電影裡的為了餐館女侍應而與廚師發生爭執，完全是子虛烏有，為了戲劇效果畫蛇添足的橋段。

當事人字字鏗鏘，傳言好像一下子搞清楚。接著我調整一下情緒，因為，我將要發問最想知道，也就是她一直諱莫如深的事情。

我：「談談你對李小龍的感覺吧。」

周：「這個人教而不善！無分寸！」

終於㷫料……

李小龍——哲·拳背後

周：「他見我時候，竟然直呼我的名字Ruby，我對他說，你應該稱呼我為周女士，或者叫我一聲阿姨（Auntie）才恰當，你知道他怎麼回答嗎？他還是一副毫不在乎的樣子，還說什麼：你根本不是我阿姨（意思即是沒有親戚關係）我為什麼要叫你阿姨呢？」

我：「以後也不肯改口嗎？」

周：「還是一直Ruby、Ruby的叫我，但我就不理睬他，有時他也會偶然叫我一聲Madam。」

我：「就是因此討厭他嗎？」

周：「年青人就是這樣，有什麼好討厭呢？我一直沒有對他心懷怨恨，也沒有要求任何回報，只是因為受了他家人所托，要盡力看顧好人家的兒子，這是應有的本分。後來他成名了，那也是他的本事，我都不覺得怎樣。」

其實由當事人娓娓道來，都只不過是一些瑣碎小事，談不上什麼恩怨情仇，只是由於個性與際遇不同，緣份落差，更發展到在各自的範疇領域，取得更大成就，自然智

者不語。偏偏在世俗眼光，就會無限聯想，催生事端。

之後到小龍成家立室，開宗立派，並繼續在美國參與演員的工作，他們再沒有見過面。直至1973年，在李小龍西雅圖的喪禮上。

筆者回港後兩個月，收到麥太太的來電，通知周露比女士的死訊。在2008年6月4日，周露比在家人的陪伴下與世長辭。

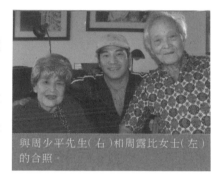
與周少平先生（右）和周露比女士（左）的合照。

就在她逝世前的兩個月，機緣安排了我和她遇上並完成了訪問，總算為周露比和李小龍填補了在他們歷史裡那一直空白的一頁。

第六章

踢館羅生門

Fist of Fury

「被人擊倒並不羞恥，
最重要的是要問，
你何時被擊倒，
為甚麼被擊倒。」

——李小龍

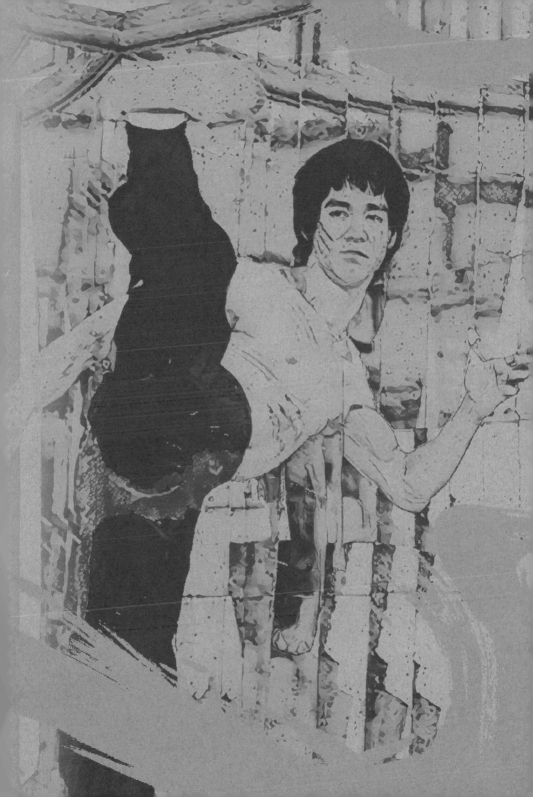

羅生門（日文羅馬拼音：Rashomon），是日本殿堂級作家芥川龍之介名著，國寶級導演黑澤明驚世之作。電影對後世影響之大，足以令片名成為用作比喻的形容詞。「羅生門」意指對同一件事，各人因立場不同，又或者因主觀和利益關係而說出不同事實的歧異情形。想再詳細知多啲，請Google。

踢館（廣東話：tek3 gun2），這裡解釋比較狹義。踢當然是用腳，但這裡的館，只有一種，就是武館，不可能是差館或麻雀館。

踢館就是北方人說的砸場子，主動上門挑釁，有所企圖，無論動機如何，也屬於惹起事端的行為，和我們香港說的「踩場」差不多。

開了武館，但被人踩場，無非兩個原因，第一，廣東話說的好：人怕出名豬怕肥。人家不會無端白事來踩場，來者不善都因為你有利用價值，尤其一介武夫都以為拳腳見真章，打贏了就可名揚。

第二，樹大招風。俗語說武無第二，習武者要麼謙恭

有禮，要麼心胸狹窄，但多半是硬性子，火爆格。要是有人在言語文字上長了刺，使得聽者有意，就要登門討教，「討」個說法，「教」訓一番。

其實功夫佬，講多無謂，道理講得通的就不用練武了，還練功夫難道去少林寺挑水劈柴嗎？偏偏一次踢館事件，真真假假又傳了幾十年，眾說紛紜。

事情發生在1965年，當李小龍在三藩市奧克蘭開設「振藩國術館」，由於李小龍思想獨立創新，具有「改良」傳統國術的新穎教學方法，且「洋徒」滿門，更經常在公開演武場合話語間有意無意狠狠批評傳統國術和空手道的故步自封，極具挑釁意味。他徒弟伊魯山度就曾經說過，李小龍在台上發表完對空手道和傳統國術的狠批之後，就會有一大堆人排著隊等著(想)揍他一頓。當然這裡有說笑成份，但多少都反映了現實，就是李小龍有破舊立新的創見，亦有一定的支持者。自然，他的言論和廣收洋人學生的做法，順理成章惹來當時封建傳統國術界的不滿，於是導致派出武師代表「討伐」李小龍，要他知難而退。

其實，當年肯收洋人學生的國術教頭，豈

限只有李小龍？雖然那個年代華人社區的確比較保守，但亦盡量會融入當地社區，而洋人到唐人街學功夫也不是新鮮事，不過只佔極少數而已。

簡單講句，那場架，是打得成的，但誰勝誰負則莫衷一是自說自話，成為羅生門事件。

以下，筆者為此踢館事件盡力蒐證，結集各方記錄，好讓大家藉此拼湊出完整事實圖像。

首先，有必要為這次武鬥的雙方分成正反兩面。很明顯李小龍這邊是正方，因為他完全處於被動的位置，只因他是被登門挑戰的那一位，從表面證據來看，就有被冒犯和入侵之虞，那麼前來挑戰並開宗明義還要人家關門大吉的，無疑是大家聽慣的尋釁滋事的反方了。

也許有人會為另一方抱不平，美國不是講求平等權利嗎？每個人都有自由表達，況且，假設當時傳統武術界對於李小龍教洋功夫，無疑助紂為虐，會讓當地的中國人更加陷入洋人的壓迫之中，所以他們這次的踢館，無疑是討回一個公道，理直氣壯。

講的實在是道理。

正正因為自由平等，所以無論白人黑人黃種人都同樣享有平等的權利去爭取學習的機會，而李小龍的所謂反傳統做法，也正是實踐了孔夫子在《論語‧衛靈公》裡面説的「有教無類」而已。

至於教洋人功夫 ＝ 助紂為虐，讓當地中國人更加陷入洋人的壓迫之中嘛⋯⋯

是咁的，我想這是打從滿清政府積弱，到拳匪之亂而引起列強入侵之後植入了的恐懼感所至。且看看李小龍對於上面這個比喻又有什麼見解：

「當每次有人埋嚟話教白種人功夫，佢哋就會用嚟傷害中國人，我想講，假如人哋真係有心想傷害你，佢大把方法，再講，班鬼佬根本就高頭大馬過你好多。」

恕我將上述李小龍本來以英語講出嘅説話轉為廣東白話寫出嚟，因為我覺得真係好傳神，尤其重點在最後兩句。（廣東話萬歲！）

嚴重缺乏自信，引致不安和焦慮，激發對自尊的保護，繼而產生恐懼，非但不從自己著手進行審視和改變，反而將問題轉移向別人，加以指責甚至攻擊，類似情況，即使在國與國之間我們也屢見不鮮。

我們介紹一下正反雙方代表，首先是反方，也是獲三藩市國術團體推舉出來，向李小龍遞挑戰書的年輕功夫教頭黃澤民。

黃澤民，1964年時24歲，生於香港，鐵沙掌顧汝章徒孫，集北少林、形意、太極等武術於一身。

職業：新移民，正想在三藩市唐人街開設武館，平日在餐館任職企堂。

正方代表：李小龍（原名李振藩），1964年時24歲，生於美國三藩市，於香港長大。除了主力的詠春拳，還兼練過洪拳、蔡李佛、北派節拳和西洋拳等。

職業：回歸美國五年，於奧克蘭開設振藩國術館，門徒以洋人為多。

綜合各方平台和舊雜誌的報道，以下是黃澤民親自描述那次所謂閉門比武的經過。

首先，前因就正如前述，三藩市國術團體不滿李小龍教洋人功夫，所以有心「好言相勸」，所以帶人登門造訪。

根據黃的記述，當日只有幾個人同往（按：事實上，當日現場到底有幾多人，一直沒有一個統一的數目，亦是一個羅生門。）抵達後便遞上那封代表三藩市國術界的最後通牒，豈料李小龍看了之後火上心頭，表示既然如此等同踢館，無謂多講，不如即刻打一場。

黃一干人等沒料到對方反應如此之大，因為由始至終，他們那邊從來沒有動武的意圖，但勢成騎虎，亦為了維護三藩市國術界的聲譽，唯有「順應」小龍意願。但黃澤民事後在訪問中一再強調，當時他向李小龍表明，絕對不會使用北少林的腿法，理由是：太危險了。且他盡量以防守為主，而且根據事實證明（按：黃的立場）他一直都是採取防守多於攻擊，因為他極其擔憂，一旦被對方傷及，恐怕自己會控制不住，出重手搞出人命。

李小龍——哲・拳背後

（有武德，值得表揚，大家掌聲鼓勵。）

比武正式開始，他先禮後兵，伸出友誼之手先「揸個扒」，怎料到李小龍假意握手，卻變為標指直插他眼睛！

（嘩！竟然冇品出茅招？咁黃澤民有冇盲到呢？答案係：冇的。）

他更將李小龍形容為一頭野牛，全程每一下出手都想將他置諸死地，招招攞命，但他始終堅守承諾，以防守為主，一腳都冇出，所以冇傷及李小龍，當然，李小龍都無傷及佢分毫。最後總結，這場比武是不分輸贏的。

（厲害了，咁請問打咗幾耐呢？）

黃師傅說，全程打了20至25分鐘。

（嘩！更厲害了！由衷佩服！＃各位讀者先別急著給反應。）

最後李小龍是打到氣喘如牛的（香港人講，俗稱爆軚）

所以才結束比武。

（這個當然了，冇氣，打條毛咩！）

　　事後，雖然未至於和氣收場，但仍然是和局收手，於
是大家協議，把今日比賽之事守口如瓶，互不對外公開。
但後來，李小龍竟然違背承諾，將事件向外宣揚。

　　以上，便是黃澤民對於事件的闡述。

　　到了正方辯證的時候了。

　　主要（還在世）的人證是李蓮達。

　　我們不妨以1963年作一個界線，因為蓮達就在這年認
識李小龍，打後有關他的一切，大部分都是蓮達一起經歷
和耳聞目睹，理論上如果由她憶述，那麼63年以後的事可
信程度較高。

　　　　　　　　李小龍——哲‧拳背後

一起看看她在書中如何細緻記錄那一次踢館事件，為了貼近原作，我盡量原文照譯如下：

「……尤其在美國的中國人，就更不願意把那些秘密公諸白種人。幾乎已經成為一種不成文規定，只許把功夫傳授給中國人。小龍認為這種思想已經落伍。

不過，小龍發現他這種想法並不能得到舊金山華僑的同意，尤其在武術圈裡面的人。就在他和嚴鏡海（James Yim Lee）在百老匯大街上開館授徒幾個月後，有天來了一個名叫黃澤民的武術高手。姓黃的剛由香港到舊金山唐人街，當時正想設館授徒，他所收的徒弟清一色都是中國人。有另外三個中國人陪著黃澤民一起過來，他遞給小龍一張用中文寫的很漂亮的戰書，小龍讀過這份等於是舊金山武術團體來的最後通牒，上面寫著如果小龍戰敗了，就把武館關閉，否則不許再教洋人武功。

小龍看看黃澤民說：「這就是你的要求嗎？」

黃澤民帶點歉意地說道：「不是的，這不是我要求這樣，不過我代表他們。」他指了一下陪他一起過來的那幾個中國人。

　　「好，那麼來吧！」小龍說。

　　想不到這說話讓黃澤民和來助威的那幾個人吃了一驚。這時候又有六七個他們的人走了進來，顯然他們起先以為小龍是個紙老虎，一旦碰倒像黃澤民這樣的高手來挑戰，就會不戰而敗的。現在到了這個地步，他們走到一邊商議起來，等商議定了，黃澤民走過來對小龍說：「我們這次不要真打，讓我們點到即止，試試手好了。」

　　小龍很不耐煩，而且很憤怒地表示不同意。很少人有他這麼大的脾氣。

　　「不行！你既然來挑戰，就正式打一場！」

　　這話一出，又把他們楞住了。他們和姓黃的都沒有想到竟然要真的打起來。所以他們決定要先講好規則。

「不准打臉，不准踢腹部……」黃澤民開口數說。

「我才不管你這套！」小龍大聲地說「你拿張最後通牒向我挑戰就想把我嚇倒，你既然來挑戰，我就來定規矩，我說什麼限制都不會有，大家去盡打一場！」

當時我正懷著我們的大兒子國豪，早八個月的身孕，我想我應該很緊張才對，可是事實上我卻非常平靜，一點也不為小龍擔心。我絕對有把握說他能處理得了這個場面。我恐怕還有點微笑，因為我知道這批人想也沒想到小龍的功夫多麼具危險性。他們兩個走了出來，很正式地鞠躬為禮，然後開始動手。黃澤民擺出傳統的架式，而小龍一上來就用詠春的功夫，給對方一連串的衝搥。

不到一分鐘，姓黃那邊的人就發現情況不妙，打算攔住他們，可是嚴鏡海警告他們不許妄動，讓兩人繼續打下去。再過了一分鐘之後，因為小龍的攻勢不減，黃澤民只有盡快地後退。在那時，情勢發展得姓黃的幾乎真的打算要掉頭就跑！可是小龍卻像一頭野豹地猛撲上去，把黃澤民撲倒在地，開始不停地打著。

「服唔服？」小龍叫著。

「服啦！服啦！」黃澤民拼命求饒。

　　小龍依然餘怒未識，待那家伙爬起身來，然後把那一大群人都轟了出去。我想我從來也沒見過這麼一大群又驚又怕的紙老虎。自此之後，舊金山的國術團體再也沒有找過小龍的麻煩。」

　　以上是蓮達的憶述，當然附帶她強烈的個人情感，你說有沒有偏幫成份和誇大？極有可能。但蓮達向來是一個細心和無微个至的人，而且執著於細節。從他和李小龍一起生活，到李小龍過身之後數十年，他都把丈夫大大小小當年的物品和文件巨細無遺地列了清單和儲存起來，由此便可見微知著，李小龍對他說過的話，她都記得一清二楚，在下一章節，我會再舉出另一個事例。

　　既然正反雙方的證供都已經看過，我們不妨在抽出其中的疑點逐一分析。

1 ： 人數

上面講過了，兩邊的説法沒有統一，黃那邊説計他在內只來了三個人，在門外還有幾多人他不清楚；至於對方當時除了李小龍外，還有蓮達、嚴鏡海和另一位太極師傅 William Chen 陳志誠。

不知為何，在蓮達著作裡面卻未有提及有這個陳師傅。

而據蓮達説當打鬥開始不久，門外便湧進了六、七個人。

亦另有一説，在狹窄的武館內雙方約共有十三人。

2 ： 禮儀

黃澤民説李小龍趁握手的時候進行偷襲，是他所意想不到的。

是咁的，一般來説，如果大家份屬國術中人，進行比試前好歹也會行個抱拳禮，以示尊敬。打 Boxing 就碰拳套，空手道就鞠躬然後 OSU ，如此類推。

握手？好似未見過。

「你好嗎？我今日嚟踢你館，一陣大家唔好咁大力吓…」

我想像到的只有類似以上的説話才稍能配合握手這個友善的動作，對了，還可能得擠著笑容。

但據黃所形容，李小龍是大反應到火上心頭，而且主動提

出以拳頭解決。以他那時的情緒，你想他還有心情跟前來踩場的人握手？

至於蓮達的說法，當時二人是「很正式地鞠躬為禮」。

亦有另外黃澤民一方在場觀戰者形容，李小龍是出了一拳而非使用標指。

3：時間

男人很介意被人説他時間太短。你懂的。

但據黃和那位陳姓師傅形容，這場比武共打了二十到二十五分鐘，口徑一致。

而蓮達和嚴鏡海記得是大約兩分到兩分半，但不超過三分鐘。

兩方的相差未免太懸殊，特別出自老婆口中話只有兩分鐘，作為丈夫的情何以堪？

但別搞錯了，這是一場突發的比武，更嚴格來説，應該是挑戰和被挑戰者的格鬥。被登門踢館，年僅廿四歲，如蓮達所形容「很少人有他這麼大脾氣」的李小龍會怎樣應對來者？答案是絕對可以想像到的。

這裡先假設讀者們都沒有恆常做劇烈運動的習慣，更加沒有練習搏擊的經驗。又請再搞清楚，練習武術和練習搏擊是截然兩回事。能連

續打幾套套路的體能，並不等於可以應付搏擊的體能。一個即使每日跑幾公里的人，他的肺活量，也不能應付得到動作急速劇烈而且隨時會受傷、哪怕只是兩三分鐘一回合的搏擊運動。

其次，有兩個人證說打了二十五分鐘⋯⋯

若果試過進行搏擊體能訓練，就知道連續不停踢擊活靶三分鐘，即使對於年輕力壯的人也不能輕易應付，更別忘了比賽時候的心理負擔和體力快速的消耗都會令拳手狀態和體能迅速下滑。以泰式擂台為例，即使日練八小時的職業泰拳師，在對戰的第一回合，通常都以節奏較慢的試探形式居多，一來為了測試對手實力，二來也要隨時為可能要應付到第五回合作準備而保留力氣。

UFC 終極格鬥的拳王腰帶賽就是打每回合五分鐘，打足五回合即合共二十五分鐘的賽例，回合之間還有60秒休息時間，那些拳手會一出場就全速猛攻狂打嗎？不可能的。

職業拳手都尚且在比賽開頭保留戰鬥力。

所以，在怒火中燒，被形容為「下下置人於死地」的狠鬥，可以打足二十分鐘？有腦袋的想想吧。

4：結果

蓮達的記載是最後小龍把黃撲在地上，打到黃連忙喊「服」。

黃澤民說不分勝負，不過李小龍自己打到缺氧，氣力不繼而告終。

如蓮達所說，當時黃澤民是調頭就跑，而李小龍日後向友人形容「……一經埋身接觸，那狗娘養的就開始逃跑。我好像發狂一樣用拳追打他的頭和背部……」至於李小龍跟誰說這些話，那個狗娘養的（son of the bitch）意指何人，稍後另有註解。

筆者自幼習武，下過些苦功，也上過擂台，非常體會到「狂打三分鐘必致爆軚」這個現實。只有沒受過正統體能訓練，也沒有搏擊練習經驗的人，才會誇口說打足二十五分鐘之類的痴人夢話。

事實是，李小龍把那些前來搞事的人趕出去後，他像全身乏力，氣喘吁吁地坐在一旁深深感到懊惱。蓮達憶述，他呆坐了好一陣子，原因是小龍對於自己竟費盡力氣，用了三分鐘仍不能解決對手感到非常困擾。

5：後話

黃說雙方事後協議，大家將事件保密，但李小龍卻向周圍散佈消息，並在雜誌公開，有違道義。

李小龍的確有向美國權威的「黑帶雜誌」（Black Belt）做過訪問，內容如下：

李小龍——哲·拳背後

「我發現詠春拳的限制，我在三藩市與一名功夫貓（KungFu Cat，英文直譯）一經埋身接觸，那狗娘養的就開始逃跑。我將發狂的用拳追打他的頭和背部，由於我的拳打中他堅硬的頭部，我的拳頭立刻腫了起來。自此以後，我了解到**詠春拳並不是太實際**。我開始改變我的打鬥方法。」

經過奧克蘭那一仗，李小龍面對現實，原來即使自己勢如猛虎，攻勢不絕，也未必足夠應付一個會掉頭奔跑的敵人。在懊惱過後，接受自己不能在短時間內擊倒敵人的挫折，痛定思痛，反覆研究問題所在，努力改進使自己變得更強，於是他重新整理他的武術訓練系統，專注加入大量體能和器械訓練，與徒弟們也有更多的搏擊練習，務求他日派上用場時，能夠以最迅速的時間解決敵人，也直接衍生他後來創立截拳道。

順帶一提，這篇訪問是1967年，當時截拳道已經形成，也就是與黃比武後的三年。

事過境遷的三年，當然也不代表可以把事情公開，大前提是，如果當初真的存在這份所謂口頭協議的話。

在蒐集資料的期間，意外地給我在網上發現兩份1965

年出版的《太平洋週報》，一份以李小龍為題，日期不詳，另一份是同年1月15日版，在頭版的正中央位置，就刊登黃澤民拿起雙刀在兩張凳上架著一字馬英姿的照片，副題是：「與李小龍講手之華橋子弟乃顧汝章再傳子弟」

然後大字標題寫著：「黃澤民對本報談其講手之經過」

咦？點解嘅？

難道賊喊捉賊？

細看那兩份報章內容，原來有因必有果，事情來龍去脈亦比上述所講的情節更加錯綜複雜。

另一份《太平洋週報》上，以「在屋崙武館與華僑子弟決鬥事件　李小龍說他打到對方認服」為標題(註：舊金山華僑稱奧克蘭為屋崙。)明刀明槍，非常攞膽，而附圖卻竟然是李小龍和當年紅極一時的香港女星張仲文一起的合照。

這件事，或多或少都跟這位號稱「噴火女郎」的女星有關。

李小龍——哲·拳背後

張仲文是香港邵氏旗下女演員，樣子美艷動人身材火爆，曾主演經典電影《潘金蓮》，在60年代初迷倒眾生。

當年《太平洋週報》上，以「李小龍說他打到對方認服」為標題，非常吸晴。

除了風騷入骨、演戲了得，還演而優則歌。

掌聲有請香港人贈興必不可少的小鳳姐！

一頭又厚又捲的黑髮，穿著經典黑白圓點裙的小鳳姐翩翩進場了。

點解關徐小鳳事？

因為小鳳姐著名的一曲《叉燒包》原唱者就是張仲文。

……叉燒包，誰愛食剛出籠的叉燒包……

「你班仆街俾我哪嚇得唔得？」仍然笑面盈盈的小鳳姐

悻悻然的回去了。

言歸正傳，張小姐既然唱得，自不乏走埠登台賺美金的機會。1964年，張仲文受舊金山華埠商會之邀，前往三藩市演出。也不知是否因為張仲文人氣大盛，怕海外影迷過分踴躍急進，又或者顧忌當地華人幫會虎視眈眈，總得找個近身保鏢比較恰當。又不知怎的，竟然找來了李小龍，一來，大家知道他身為年輕教頭功夫了得，再者，他也是香港的影星，大家同聲同氣，而且Cha Cha舞相當出色，更可以與張仲文在台上表演共舞，相得益彰。如此，Bruce Lee就肩負起保護影壇紅人做好Bodyguard的責任。

總之李小龍的名字就這樣與張仲文臨時走在一起了。

《太平洋週報》報道，據香港明報說，三藩市有華僑子弟對張仲文死纏爛打，李小龍看不過眼，竟約那華僑子弟決鬥，而張仲文寫信給朋友說及此事，提到：「兩敗俱傷，小龍在最後一回合敗下陣來。」

就是因為這一則香港的報道，引來彼邦的

李小龍——哲·拳背後

《太平洋週報》記者向李小龍求證，而李小龍亦承認有比武事件，不過強調和他比武的「華僑子弟」並沒有死纏或追求張仲文的舉動，他們之間的比武亦和張仲文無關，而小龍亦從來無主動約戰，反而是那華僑子弟寫信約他決鬥（週報提及李小龍有拿出兩張約戰的來函紙條。）

這裡，李小龍說前後有兩次約戰，第一次邀戰的地點是三藩市的致柔學社，但被他所拒絕。到第二次再來信，李小龍便要他們到屋崙自己的武館比武。

而根據李小龍所說，這次所謂決鬥，是他的對手受到第三者慫恿的結果，對方以為李小龍（某次）在「新聲戲院」表演後在台上向全體華僑挑戰，所以要教訓李小龍以洩心頭之憤，雖然小龍堅決否認他曾在台上說過類似的說話，當他問來到踢館的黃澤民是否親耳聽過這些傳言時，對方聲稱沒有，但無論如何，他間接聽到這些說話，也非得要教訓李小龍不可。

李小龍強調，他沒有敗下陣來，反而，一開始就一拳擊中對方（按：如上述旁觀者所言一樣。）他說若在平時，便會立刻停手，但那一晚，他實在非常憤怒，繼續衝前向

華僑子弟飽以老拳，對方驚慌掉頭就跑，小龍急追把他壓在地上，揮著拳問他：「你服未？」對方連聲説：「服！服！」兩次，小龍才放手，而跟對方一起來的十二人，這才上前勸開。

以上是根據報章報道內容而整理。而根據報道，始作俑者是因為(據説)張仲文寫信給一位朋友爆料關於李小龍與人比武，然後再在明報揭發。

至於到底事實是否如此，不得而知，但邏輯上總不至於由李小龍親自向報章投案，宣揚自己的所謂「敗下陣來」這般不合理。

到底文章內多次提及被他「打到服」的華僑子弟到底是誰，李小龍對此一直三緘其口，在文章中從來沒有提過此人名字。

事情當然不會不了了之，1965年1月25日版的《太平洋週報》就説明「在本市工作及居住的黃澤民，自認為日前本報所載與李小龍在屋崙武館講手的華僑子弟……」

李小龍——哲‧拳背後

（按：明白了，原來自己投案。）

至於為何要挑戰對方，理由和李小龍所講的大致一樣，只是黃澤民堅持相信李小龍在台上說過「隨便過來研究」這話。

至於比武過程則和李小龍所講的完全相反，但不妨節錄一下部分打鬥的內容，讓大家可以想像黃師傅的頭腦是如何超級冷靜，記憶是如何詳細清晰。

報章轉載黃澤民說「李小龍總共向他出了60次拳，踢了25次腳，並用插眼手法，都給他一一接招及反擊，但不記得自己出了幾多次拳，只記得李小龍兩手下垂，腰部彎曲，被他用手鎖著頸項，但始終他不曾出重手將對方傷害，而整個比武過程共打了20分鐘。」

大家感到佩服嗎？

至於被李小龍按在地上打到喊「服」，黃當然矢口否認。

分別把兩邊當事人的「證供」盡量呈現給觀眾，而最後的《太平洋週報》是唯一有記者充當中間人分別到兩邊進行訪問，而且似乎如實報道，並無添加任何個人觀感。歸納以上種種細節，讀者應可自行判斷事件的真偽。

當年《太平洋週報》不偏不倚報導當事人的各種說法。

這場閉門比武過後，似乎三藩市國術界和李小龍，再也沒有發生過衝突，事件也漸漸隱沒在歷史的長流中。

直到 2016 年。

一部名為 Birth of the Dragon（中譯：龍之誕生）的電影因為版權問題在北美作有限度上映，該片的故事主軸就是標榜李小龍和黃澤民的那場比武。由演員伍允龍飾演李小龍，大陸演員夏雨則飾演黃澤民，片中身份卻是來自少林寺的武僧，身穿

李小龍──哲·拳背後

大黃僧侶袍，不倫不類。電影中黃的角色處處顯示高人一等，也對李小龍有很深的教化。當然，二人比武結果是少林武僧得勝，之後還有二人聯手對抗黑幫的肥皂劇一般的爛情節。

的確夠爛，難怪獲得一致劣評，被美國Rotten Tomatoes 爛蕃茄評為10分內的4.3分，更有影評人罕有地給予「零」個星星負評。

電影中黃澤民是位充滿禪機的僧人，處處「點化」李小龍，從劇情到服飾都可以看出西方對東方人的刻板印象。

電影標榜真人真事，製作人夠膽起用角色原名，身為當年當事人之一的黃師傅當然成為傳媒追訪對象，就在網上的一篇訪問，他對角色和電影口若懸河讚不絕口，其中有一句特別深刻，他說：「李小龍之所以出名，是因為他和我比武。」

Oh really？

正是見微知著、一葉知秋的最佳演繹。

聖經上這麼說：「要保守你的心，勝過保守一切，因為一生的果效是由心發出。」

我們只知道有一個人，律己從嚴，非但不會絲毫為些微「成就」沾沾自鳴，還自省吾身，突破既有窠臼，追求卓越，最終臻身殿堂。

所以一個名垂千古，另一個＿＿＿＿。

在歷史的遼闊汪洋之中，只懂浮游求生隨波逐流的小魚兒，哪會知道海有多潤多深？

李小龍——哲·拳背後

第七章

與龍相遇，
勝卻人間無數

Disruptor Dragon

「無論任何運動，
假如你不能示範，
你將會很快被揭穿。」

——李小龍

筆者未習全接觸空手道之前，曾拜入趙家太祖拳宗師趙從武門下近三十載，先師是為宋太祖趙匡胤第三十一世「從」字輩，宋室太祖派後人，其祖傳武藝從來直系相傳，絕非門派，直至先師一代始向外傳。因師訓從嚴，多年來鮮有提及，而本門武術亦向非武術主流，加上先師雖身兼《新武俠》、《武道》、《技擊》等武術雜誌社長及主編，亦疏與其他武林人士交往。香港武術界中，知道本門的人不多，見識過先師武藝的更如鳳毛麟角。

與恩師結師徒之緣，全因當年仍為莘莘學子的筆者在《新武俠》雜誌任職見習記者，年紀輕輕便於香港武林上打滾，見多識廣。

直至1980年夏天某日，筆者方得曉恩師與李小龍相知的故事。

隨師習武有年，分別相隔多年兩次聽他親述與李小龍如何相遇及交流的經過，近年偶然收集舊武術雜誌期間，竟意外找到先師多年前親筆撰寫的這段故事，閱之念之有如重聽恩師當年娓娓道來同出一轍。

以下內容是糅合趙師口述與文字內容組合而成。

事情回到1965年，李小龍與黃澤民講手事件之後。

　　65年7月，李小龍再度帶同兒子國豪回港省親（第一次是同年2月，李海泉過身，李小龍回港奔喪）。他與「四叔」邵漢生師傅感情要好，邵四叔亦對後輩照顧有加，知道小龍在美國設館授徒，並對國術有突破的改革，故此特別在他留港之時為他開了一個只招待報界的「武術討論會」，地點是「漢生康樂社」。除了李小龍，還有邵漢生和張俊匡兩位師傅，筆者恩師趙從武當年是在場的記者，亦是當日唯一一位到場參與研討會的新聞界代表。

　　恩師形容李小龍當日最初表現沒精打采，這也難怪，59年離港之後，他主演的《人海孤鴻》亦曾哄動，不過士別數載，重臨故土竟遇門庭冷落，寧不感世態炎涼。

　　恩師生前絕少有他欣賞的武術家，但對李小龍便一見而心折，聽他解說武道真義，更佩服得五體投地，認為他的武道實際上已經脫離一般國術的範疇。

那年李小龍才25歲，當天身穿粉藍色恤衫，米黃色牛仔褲，黑色短皮靴。二人握手寒暄時，恩師發現小龍竟留有少許指甲，而且他的掌肉十分柔軟，只是拳輪節骨上長了些繭，卻不難看。

既然當天記者只有一位，而恩師又為武術中人，當可以暢所欲言，第一條問題就是：他(小龍)對國術有何遠見？

當下，李小龍説出他的心聲，他表示最不喜歡太過著重花巧的套拳，他認為武術應該是以打為主，練拳而不能打，絕不能稱得上武術。

「每一事物要有比較才可進步，老實説，個人認為(國術)確實太保守了，也太多迷信色彩，如果要發揚武術必須去蕪存菁。」

小龍像不吐不快的繼續説。

「我覺得，如果説到實用，有許多過渡性虛式都不是重要的，為什麼要花那麼多時間去操練不符合實用原則的招式呢？」

他認為應該把不合實用的花招全部剔除，接著他解釋說現代生活緊張，哪有人還有耐性去練不符合科學的東西？仍然抱著前人一套不肯放棄，對發揚武術來說是沒有好處的，外國人早就不會相信。

恩師對小龍遠見深感至理，話題隨即轉往60年代風靡全美國的空手道，問他的看法。

「關於空手道的書籍和紀錄片我都有收集。空手道比一般國術簡單得多，例如空手道發拳的方式是這樣的……」

說著，李小龍便站起來示範，只見他身形一恍，呼氣一聲，閃電般打出一拳，倏發倏收。雖然只是在國術裡也很普遍的弓步直衝拳，先把拳收在腰間，配合腰力和馬步的蹬力發出，但李小龍這一拳，確是快捷無倫，拳挾勁風，恩師形容為前所未見。

快而有勁，實已罕見，但李小龍卻認為，如果在實際的搏鬥之中，準備發動的拳頭蘊藏在腰間，他覺得這樣很糟糕。他認為應該練到拳頭無論在任何位置，都要隨時能夠集中力度打出，操練的套路和實際的打

李小龍——哲·拳背後

鬥，就是有這麼一大段的距離，所以，他反對束縛。

李小龍坦率真誠，快人快語，說話從不轉彎抹角，但談起武術，卻頭頭是道使人信服，他再強調反對不合乎科學的功夫，他主張既然是武術，便要能打。

言下之意，豈不是暗示有些即使稱為武術的原來也不能打嗎？

「操練的功夫和打的功夫，往往是有一段距離的。」李小龍補充。

坐在一旁納悶的邵師傅忍不住也要插嘴了。

「他主張是功夫是一定要能打。提倡武術是對的，但我並不主張強調一個打字。」

你們猜猜李小龍會怎樣回答這位前輩？

依舊是有話直說。

「武術不注重打，何苦習武？這種還能叫武術嗎？你主張武術為了健身和康樂，我沒有反對，但如果不能打，無論如何都不能稱得上是武術。」

只要觸碰到原則問題，便會據理力爭，任誰都不給面子，也不管你輩份身分如何，這大概是很多人認為李小龍囂張的原因。

事實上，若要身體好，可以達到強身效果的健身運動，多得難以勝數，又何必偏要練武？練武功就是要學習自衛技能，不講打，實在已失去功夫的本義。

接著，李小龍越講越起勁，他以「快、準、勁」來舉例，他認為現代的武術，應該從現實中實事求是，因為事物無一不在進化，拳術怎可能例外？不從實際角度去改良那必須改良的，實在談不上進步。

例如，單單操練套路，就是浪費時間，亦不符合實際情況。

　李小龍——哲·拳背後

「有人高，有人矮，有人大隻，有人瘦削，各類型的人都有，如果每個人都練習統一套路，到底適合誰呢？」

他反對舞蹈化的動作，認為花時間去練這些花招，等同浪費。

「依你高見，怎樣才能稱得上是好的拳術呢？」

恩師打蛇隨棍上了。

（筆者按：各位請留意，李小龍要跟你們上課了。）

「拳或腳，都不能離開腰馬。如果想從操練拳腳去取得一定程度的腰馬之力，那是不夠的，而且腰馬的動作如果不能和拳腳配合，那麼攻擊力就會打折扣。

我認為，拳腳的最高境界，在應用方面，絕對沒有一個固定的格式，同時，某一手法克制某一手法，也不是絕對性的，我認為武術不應限制在一個圈子裡面，那將使人產生一種錯覺，會以為某一招某一式在打鬥時，也像練習是一個模樣。」

他比喻，怎樣出拳，怎樣配合腰馬，當然會有一定的形式，這是練習的途徑。但在運用之時，那便因對手的不同而有異，因此發揮是無限的。

接著他強調，練武要有發揮全身功力的方法，能夠將功力發揮得淋漓盡致，才算達到目的之一。

說著，他便站起來，示範幾個拳式，也是普通的衝拳。打完後，他認為這種出拳的方式，並未能很好地發揮本身的功力，於是他再示範一招，雖然依然是衝拳，但卻有天壤之別，這一拳，配合了腰馬發動，拳挾勁風！

恩師形容四周的空氣彷彿被強大的壓力衝破而發出炸裂之聲。

之後李小龍再來一下勾踢，亦是疾速如風，快捷無倫，那種勁道，令本身特擅腿擊的恩師也自稱大開眼界。

李小龍解釋，腰馬合一必須在瞬間完成，要做到和拳或腳出擊時協調一致，才能將全身功力，在一瞬間透過一點爆發出來。

　　既解釋得興起，也示範了招式，是時候試一試實力。在場另外有兩位邵師傅的學生，李小龍著他們拿起幾份疊起約有兩、三吋厚的報紙，然後就好像平時我們慣見空手道表演劈板的手勢拿著，兩位年輕人紮好馬步，身體前傾，用兩手頂著那一疊報紙。

　　李小龍右手放在前，隨便的站了一個馬步，只是近乎直立，前腿微曲的馬步，與平日所見空手道表演劈板之前那種開闊馬步截然不同。

　　然後，李小龍把拳頭伸到報紙前約數寸，大約一個拳頭位的距離，眾人屏息靜觀，只見李小龍腰馬一轉，拳頭便閃電般「刺」向這一大疊報紙，瞬間，那兩位年輕人再沒辦法把報紙抓緊，而那疊報紙便隨著李小龍直拳的衝力，急速旋轉起來。

　　李小龍解釋，用拳要隨時隨地能夠發揮功力十分重要，把拳放在腰間準備，然後拼命衝擊，這樣既不靈活，亦不能夠把功力完全集中。

　　在旁的邵師傅解釋，這就是中國武術裡面的「寸勁」，

又或者叫「短勁」。

那和多年後李小龍在電視節目「歡樂今宵」上表演的寸勁破板異曲同工。

自從去年跟黃澤民比武之後，小龍決心著手改革自己的訓練系統，特別集中在力量、耗氧量、和速度的練習，事隔大半年，可見功力已突飛猛進，今非昔比。

表演過後，李小龍便略述一下他在美國教拳的細節，恕不在此覆述。

這個武訓術討論會，邵漢生師傅也是主角之一，按情理好歹也得聽聽他的意見。

「發揚國術，固然要去蕪存菁，但對固有技術的發揚，保留和學習，應該有新時代視野。」

如何謂之新時代視野？

「例如以前很多人，一心一意要成為一家或者

一派的好手，藉此與他人爭一日之長短，在今日的社會，已不合適。」

「邵師傅，你意思是不講打？」

恩師不禁追問。

「打是武術的要求之一，但我不認為這是絕對的目標。我始終認為適合時代的武術，應該與群體的快樂和健康為重心⋯⋯」

說到這裡，恩師作為一門宗家身分，也頗不客氣地說：「如果不能打的，也算是武術嗎？」

「中國武術的範圍十分廣闊，要視乎站在那個角度來看。」

邵師傅還解釋可能李小龍和他年紀輩分不同，以至想法有別。

問到這裡，恩師大概已分辨清楚眼前這兩位武術家已經走在兩條不同的路上。

訪問用了整整一個下午，之後恩師還留下閒談，而邵師傅的太太還特別煮了一煲紅豆沙供大家享用。

李小龍卻碰也沒碰。

他對武術的抱負有感而發，但過後細想，今在門前遭人冷落，可能心裡又是一陣的悲涼。

大概志同道合的武術中人，對於彼此都有一種默契和感覺，也可能李小龍覺得恩師所問的問題有點深度和意思，於是問他之後還要否工作，不然一起出去餐廳聚聚。

恩師欣然答應。

他們去到彌敦道的「ABC餐廳」茶聚（那並不是胡扯的一個名字，真的有這麼一間ABC餐廳，還有一間XYZ餐廳呢，ABC餐廳也有中文名，叫「奧皮西」。）

席間李小龍開門見山，問恩師師承哪門何派，恩師只謙稱略懂拳術，但未曾透露是甚麼功夫，二人有很投契的交流。說到興起，或李小龍有不解之處，

李小龍——哲·拳背後

他會立時起身，著恩師即場示範，也不理會周遭環境。恩師性向低調，當然不敢明目張膽，二人談到時近傍晚仍然意猶未盡。

恩師告訴我，李小龍當日在他心目中的印象，無論一言一行、一拳一腳都不曾磨滅。

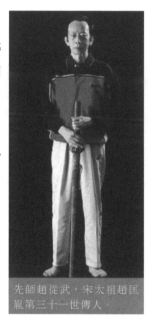

先師趙從武，宋太祖趙匡胤第三十一世傳人

第八章

兩個人的
武林

Live and learn

「知道是不夠的，
我們必須應用。」

——李小龍

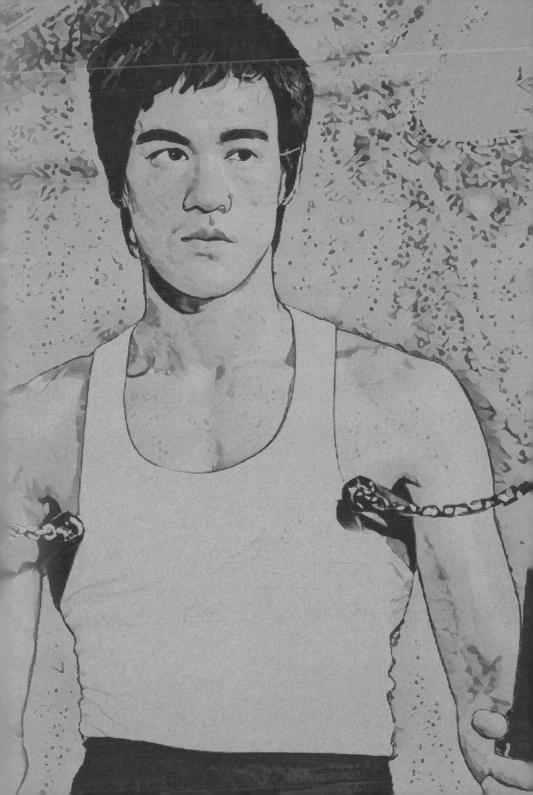

李小龍對武術的熱誠和追求是普通人不能想像的，既然在ABC餐廳內人多不好辦事，大家稍移玉步不就解決了問題？也不問對方的意見，他馬上結帳和恩師一同離開。

他對武術的渴求十分殷切，急於想了解多一些關於剛才在討論會上那一位記者向他透露的一種鮮為人知的中國武術，尤其是提出過的腿擊法。

二人走著，來到了旺角「麥花臣球場」的外圍，那裡人煙比較稀疏，也沒有球類活動在進行，可以安心「動手動腳」。

在這裡先說明一下，先師雖為一門宗家，但文化修養深厚，而且是個大近視，加上體型高瘦，文質彬彬，絕對不會給人聯想到是一個武者的印象，是以，當日李小龍亦未有要求「試手」。

球場外圍，是一列互相交織的鐵網，是那個年代香港的公園或球場設施常見的圍欄設計。圍欄具有少許彈性，用以作為目標示範某些打擊的招式極為適合。

本門「趙家太祖拳」並非門派，全因外界一直有「太祖拳」或「太祖長拳」流傳，先師秉承祖傳技藝，自從決意打破祖例，開始傳予外姓人時，為了避免與其他以太祖為名的拳術混同，故此早年他在報刊撰寫武術文章時，便以「趙家太祖拳」為名，以分明涇渭。

又本門以腿法見稱，腿擊亦較其它國術流派豐富，我們的腿法稱為「盤龍腿」，這種踢法頗不易掌握，非曲非直，亦方亦圓，更有三重境界之別，當年拜入先師門下之前，筆者早已練習泰拳和跆拳道數年，我花了最少半年時間才把過往踢擊的習慣改變，並重新適應本門的獨特踢法，要論到真正進入第二重境界，已經是幾年後的事。

「非曲非直，亦方亦圓」的踢法，不單止少有聽聞，而且似乎只能稍稍意會而又未能全面了解。李小龍急於想見識這種踢法。

恩師隨便擺好架式，本門稱為「自然勢」，動作不大。然後他向鐵網連發低、中、高三下盤龍腿，也是條發條收。

李小龍——哲·拳背後

李小龍看了，思考了一會，然後說：

「係唔係咁呀？」（是否這樣？）

他隨即仿效先師一樣，同樣向鐵網踢了低、中、高三腳。

你們知道我師父怎樣反應？

「這個人簡直是天才！」

先師這樣評價李小龍。

前面說了，本門腿法頗不易把握，我花了許多時日才能算得心應手。

先師說李小龍只消留心看了一次，即使他尚未能真正了解內裡的奧妙和法門，但他最起碼已經掌握了盤龍腿踢法的七成。

先師強調說，他從來未遇過一個如此聰明絕頂的人。

其實李小龍頂級的運動天份不只一次表露人前，當中不乏美國頂尖兒的武術家。

有美國「空手道之父」稱譽的艾柏加（Ed Parker）說出那一次他目睹李小龍吸收能力之快，就非常精彩。他說，李小龍從旁觀察一名武術家踢腿，據說該名武術家用了八年的時間去改善和苦練這種腿擊法，而李小龍當時還是第一次看到這種踢法的時候，他已經即場試踢。結果，他踢出來的效果，竟然和那位武術家踢的一樣好，當再踢第二次，又已經比第一次嘗試的時候更好。

另一位也是鼎鼎大名，同李小龍份屬摯友的美國「跆拳道之父」李俊九 Jhoon Rhee。他在2000年出版的（Bruce Lee and I）《李小龍與我》一書中，就曾讚嘆李小龍青出於藍的經歷。

無論在《猛龍過江》的後巷一腳踢飛持靶者撞上紙箱；還是《龍爭虎鬥》中廣場比武，一腳把殺妹仇人踢飛撞跌身後數尺的人群，觀眾們看到的，是瞬間力發千鈞的驚人踢擊表現。這一腳是滑步橫踢，在跆拳道裡經常出現，李俊九曾經向李小龍示範，誰知，他說李小龍只不過自行練習了數次，無論在速度、節奏、和力量都大大的超越了自己。

禮尚往來，李小龍也指導先師他自己一套練習指力的方法。在美國的空手道大賽上演式，他愛表現指力，例如雙手各以大拇指作指上壓，或更嚇人的單手二指指上壓，可以想像他日常確在手指力量上下了不少苦功。

就這樣，兩個熱愛武術的人，就在九龍區路邊一隅，體現了不同形式武術交流，從有限臻至無限。

時間去到1980年的夏天。那時筆者已經在《新武俠》雜誌當了記者，某天接到社長電話（即恩師，但那時我仍未拜師學藝）告訴我蓮達致電他約見，因為他不諳英語，而蓮達的廣東話溝通能力亦非常有限，因此叫我充當翻譯（其實當時我的英語會話也不那麼好啦。）我一下子以為聽錯，後來才知道原來真的是李小龍遺孀蓮達。

為甚麼李小龍死後七年，突然他夫人千里迢迢到香港找上門來？

數天後，在中環的翠園酒樓訂了一個廳房，懷著興奮又緊張的心情與李小龍最接近、也應該是最了解的人會面。

蓮達來了，她給我的印象是高貴秀氣，身穿一襲碎花淺色套裙，架著茶色太陽眼鏡，裝扮典雅得體，進來時與我們熱情握手，並用簡單的廣東話問好。

　　在此之先，我已經從「社長」口中得知他與李小龍認識的經過，由於席間一直由我與蓮達以英語溝通，我也私心問了一些關於李小龍的軼事，其中一項要求想知道的，就是為甚麼這次她要來香港的原因。

　　我們點了幾道菜，也要了一些點心，氣氛也逐漸顯得輕鬆，她除下了人陽眼鏡，開始對我說出原因。

　　「Bruce一直惦念著仲君。」她說。

　　趙仲君是先師的筆名，他慣常以此名作自我介紹。

　　「他寫了幾封信給他(指著當時的社長)，一直想和他聯絡，卻始終從未收過回覆。」

　　我以一種不可思議的表情望著社長，心想：「你有病嗎？不是吧……」

　　李小龍──哲·拳背後

當然事後他有作出解釋。

「Bruce 認為這個人很有意思，他就是不明白為甚麼不想跟他做朋友。」

蓮達繼續說。

意想不到的是，才不過見了一次面，李小龍便一直記掛故人，也許那一次的交流大家都付出了真誠所致吧。

至於先師為何避而不聯？簡單的說句，性格決定一切。先師為人低調（實在也過分低調的）平時寡言鮮語，性格孤高，而且當時李小龍已經紅透整片天，正因如此，他對「攀龍附鳳」的心態有一定的顧忌。就這樣，要到李小龍逝世整整七年後，才由他太太替丈夫圓了一點未了的願。

按常理李小龍不可能經常在妻子面前提及他只見過一次和交流武術的朋友，但蓮達竟然記在心上，這就是我在前文所說，蓮達是個細心的人，丈夫對他說過的話，他都記得一清二楚，就是這個意思。

當下我恍然大悟，心裡也莫名的感動。

接著蓮達提出見面的另一個目的，李小龍逝後，全球不斷出版與他相關的圖書和雜誌多不勝數，當然大部分都是製作粗劣，最大問題是資料錯誤，有些更嘩眾取寵，對李小龍造成一定的負面影響。她決定由她授權出版第一本詳盡介紹李小龍的圖書，除了第一手的資料，更重要是提供了珍貴從未曝光的家族照片和李小龍練功照片，首先印製英文版，先在亞洲地區發行，而她知道先師已經有自己的雜誌社，有相關出版經驗，加上她覺得李小龍對他口中的「仲君」——當年那個記者留有好感，於是便交由先師代為印刷和山版發行全球第一本由李蓮達正式授權的李小龍圖書——（The World Of Bruce Lee）《李小龍世界》。

當年幫忙著手排版工作的我，第一時間可以看到一幀幀從未見過的李小龍照片，那種喜悅實在難以形容。

每想到恩師和李小龍與蓮達的相遇與情義，我也感到無名的激動。

也許世界是個回音谷，念念不忘，必有迴響。

猛龍落難

Dragon in trouble

「所謂忍耐，
不是消極的懦弱無力，
而是積極的用強力去抵抗。」

——李小龍

筆者另一個身分是編劇，凡編寫創作劇本，必離不開西方《英雄旅程》的敍事架構，主角（英雄）受到感召，從平凡世界進入未知領域進行冒險，得到啓示，結交同盟，但在前面磨刀霍霍等候著的，正是他即將遭遇的一連串危難與折磨。

李小龍自己編寫劇本也遵從這個不朽的公式，在《死亡的遊戲》的初稿中，他就稱主人公為「英雄」。

而李小龍短暫的一生中，不巧地也確實無可選擇地遇上不同的危難和困局，在人生方面磨練了他的意志，造就了他日後的成就；在世人眼中宏觀地看，他就成了一個英雄人物的模式。

無論在電影中作為一個武打巨星，抑或在現實中作為一個革新的武術家，他都應驗了英雄要遭受磨難的宿命。

關於這方面的傳言確實不少，當中包括一個流傳多年，從未得到證實，但卻甚囂塵上的「李小龍被四大日本高手圍攻」的故事。

驟眼看，還以為金庸筆下的張無忌在光明頂單挑八大派。

以上傳聞還有幾個版本，人數、地點莫衷一是，有說是六至八人，有傳發生在美國，亦有說發生在香港。但最普遍的說法，是四個日本或韓國人，極可能是空手道高手，在美國機場內圍攻李小龍，更令他身受重傷。

屁話是吧？退一萬步說，就當這事確有發生，難道那群施襲者人人身穿空手道衣，個個黑帶，在街上招搖過市？又或者動手之前有如武俠小說中的武林人士，例必報上各自門派名號不成？否則怎麼可以分辨他們是不是空手道的人？重點是，說到在機場內動手四個打一個，大佬，文明法治社會，別鬧了。

但事出必有因。

稍為研究過李小龍生平的，都知道他在1970年的確曾經受傷，需臥床數月，正如蓮達在書中所言：那不幸的一天……

蓮達所形容的，是李小龍因「功」受傷──他在自家後園正用一個125磅的槓鈴做負重練習的「熱身動作」。那個動作叫Good Morning：把槓鈴扛在肩後，挺直身子，然後彎腰再回到原先姿勢。李小龍就是做這個動作而嚴重傷及了第四節骶骨神經，他因傷痛而中止練習，可是幾天後情況越見嚴重，必須入院求診。根據主診醫生的忠告，他必須臥床休養，不幸骶骨神經的傷害是永久性的，意味沒有100%復原的可能。而更加令李小龍感到無比震撼和絕望的，就是宣告「他以後都不能夠再做任何武術有關的動作」。這對每天「冇時停」，堅持幾乎每刻都不停鍛鍊全身每一部分的李小龍來說，無疑與被宣判死刑一樣。

後面是他如何「靜如止水」地安心休養，掌握時間博覽印度思想家Jiddu Krishnamurti克里希那穆提的所有著作，和著手整理自己全部的武學筆記，之後在跌倒的地方重新站起來，而且更強更超前，絕對是典型英雄故事的現實版。

其他的細節暫且按下不表。

但人們就寧願採用懷疑論去檢視，忽然受傷且失蹤幾個月，正好與被四大高手伏擊的傳言不謀而合。再者，李

小龍在美國一直批評空手道的死板和落後，早已惹人眼紅，所謂樹大招風，遇上這種鳥事也只是遲早的問題。

　　人普遍是感性多於理性，即使是自以為理性的人，因為真相需要理性分析，而這需要能力，過程也比較吃力，而費了一大段心力、時間，往往真相結果可能與自己期望背道而馳，要面對殘酷的現實，毫無色彩可言，也就是回歸認清自己平淡無味的生活。而且，人總是帶著偏見，他們可能只傾向相信他們想聽到或知道的東西，而且更加願意相信。這就是野史總比正史更受歡迎，以及在網絡世界常常被假新聞成功帶動風向的原因。

　　「李小龍被圍攻」這個傳聞得以流傳，皆因符合「英雄神話」的戲劇性，江湖事江湖了，理所當然。

　　「理想中的現實」是兩刃劍，如果說李小龍被空手道高手襲擊，是符合英雄落難的情節。那麼，無厘頭練功受傷，還要被醫生宣判無期徒刑，後來一個絕地反擊，然後邁向更美好的將來⋯⋯這何嘗又不是另一個勵志的英雄故事？

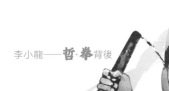

先別感到混淆，就讓我們歸納證據，作理性分析，希望找出事情的始末。讓我們嘗試從李小龍在1970年的一些重要的日程來組合兩件事的可能性。

2月5日，與美國跆拳道之父李俊九同往多明尼加共和國為李俊九的道場作宣傳。

2月16日，應名導演波蘭斯基邀請，飛往瑞士作私人武術教練。

2月28日至3月2日，飛往倫敦度假。

3月，帶同兒子李國豪返港。

4月9-10日，分別亮相無綫電視和麗的電視節目，接受訪問和表演。

4月16日，返回美國。

李小龍做負重練習受傷日子是8月13日，幾日後他便入院接受治療，到年底前他再沒有外行記錄。

156

直到翌年1月底(亦有説是2月1日)他與徒弟James Coburn占士高賓和金像獎編劇史理凡前往印度新德里為計劃中的電影《無音簫》勘察外景場地。

　　蓮達説，李小龍在病床上躺了三個月，直到可以活動自如，前後約五個月時間，即8月中入院，到1971年的2月，他是剛好康復然後成行，時間上也吻合。

　　在這裡要帶出另一位經常與李小龍接近的好友兼弟子——Peter Chin 秦彼得。

　　秦彼得同樣來自香港，與黃錦銘Ted Wong同於李小龍門下學習。他亦是除了李家家屬以外，唯一分別參與了李小龍在香港和西雅圖兩地喪禮的人。

　　曾經有香港記者就李小龍是否曾被日本四大高手襲擊之事向他詢問，他回答説從來未有聽過此事，只知道李小龍因為舉重練習而傷及腰背神經，而要臥床幾個月。他還透露，那個時候的李小龍身心交疲，一方面對自己身體的康復還是未知之數，另方面又因醫療費用和家庭開支而感到焦慮，在他最不得

志、最艱難的時期，戶口只剩五十美元。

如此說來，李小龍機場被襲事件豈不等如空穴來風？

但事件已經在香港娛樂新聞圈子裡流傳，由記者向秦彼得追問一事可得知。從此亦可以推斷，發放這項消息的也極有可能是圈中人。

1973年，就在李小龍過身後，這條「機場遇襲事件」的傳言才浮現，也因此引起揣測，李小龍之死是否與內傷或仇殺有關。

然而，從舊雜誌中我找到一些端倪。

七十年代女歌星奚秀蘭，由於身形高佻，有「高妹」之稱，曾在麗的電視主持綜藝節目，「冬叔」夏春秋更是她長期拍檔。

奚秀怎麼會與此事扯上關係？

為了不偏不倚，筆者將訪問原文照錄。

「奚秀蘭對記者透露了一件三年前(按：即70年)由她當船長的大哥所目睹的事。

奚秀蘭説：在三年前的10月，那時他大哥仍未當上船長，當時他與數名海員在美國三藩市機場候機前往波士頓船公司報到，在機場上，他看見李小龍與其得意門徒占士高賓亦在候機室內等候登機，在此時，突然有四名類似日本人的彪形大漢，向李小龍衝去，其中一個閃電般飛起一腳，照李小龍腰部猛力踢去，李小龍受此偷襲，猝不及防，即時應聲倒地，而該四名大漢仍繼續向李小龍施以拳腳，由於事起突然，占士高賓也被嚇呆了，當他驚魂甫定時，行兇者已逃去無蹤。

當時在機場來目睹者有不少人，但無人敢前往阻止該四名兇徒行兇。

奚秀蘭繼續説：他大哥當時目睹此事發生後，由於上機時間已到，就匆匆離開出事現場登機，在航班上，他並不見李小龍與占士高賓，翌日他在波士頓的報紙上看到一則小小的新聞，內容説李小龍被毆傷送往醫院留醫，傷勢嚴重，且懷疑腎臟有破

李小龍——哲·拳背後

裂出血之跡象，今後可能會影響其繼續習武。

奚秀蘭最後說：這件事是她大哥在一年後返港，看到《唐山大兄》上映而談起的。想不到言猶在耳之際，李小龍即撒手塵寰，消息傳來，確令人惋惜不已。」

按此推論，奚秀蘭應該就是那名「消息人士」，甚至極有可能是始作俑者。姑勿論如何，我們不妨又分析一下上述訪問的內容。

首先，奚的大哥自稱在1970年目睹事件發生，然後在71年回港看《唐山大兄》才向奚提到此事，1971年李小龍已經一炮而紅，為甚麼她在那個時候守口如瓶，而偏偏待李小龍身後才「爆料」？因為不想有叨光之嫌？還是因為死無對證？

不知奚的大哥是否居於美國，但據他所講，回港看電影才知道（認得？記起？）李小龍就是受襲那人。是否代表他早已認識李小龍？如果不是，李小龍在美國拍完《青蜂俠》仍未算得上街知巷聞大受歡迎的明星，他是否真的在事件發生當下一眼就把李小龍認出？

三，事件發生在三藩市機場，既然奚的大哥聲稱事發後在飛往波士頓的航班上不見李小龍與占士高賓有登機，為何波士頓當地的報紙會報導這則新聞？如果李小龍是名人，亦與當時名氣較大的占士高賓一起，為何三藩市當地的報章反而未見有報道？

　　四，「行兇」地點是機場候機室，即俗稱禁區之內，假設四名日本大漢「即興」行兇，但禁區內不比四通八達的機場大堂或外街，事件鬧大，禁區內亦必有保安與警員巡邏駐守，不可能在犯事之後仍輕易逃之夭夭。

　　五，既說當時多人目擊，以西方的人文教育，普遍會向弱勢伸出援手，也必定會代為報警求助，一旦牽涉到名人，更無可能逃出新聞界的法眼和追訪。

　　六，儘管醫護人員可能會透露傷者情況，但按照邏輯和常理，又怎會無端涉及到「以後影響其繼續習武？」

　　很難想像李小龍邊被抬進醫院時邊喊痛然後大叫：「我要繼續練功夫呀～」，又或者李小龍額頭上寫著：「我是功夫佬」之類……否則醫

護人員怎會知道武術對李小龍的重要性而作出「影響其習武」的結論？還是李小龍是個武術高手早已街知巷聞？要知道，那時武術仍屬小眾運動，當中即使有著名武術家，但他們的知名度仍遠遠不及球星來得受廣大群眾愛戴。

小龍在8月受傷入院，臥床三個月，醫院記錄有稽可查，而上面說事件發生在10月，那個時候，李小龍還每天忍受著痛苦煎熬，還得下床慢慢學走路呢。

還有，說事件在三藩市機場。然而，李小龍在67年已經遷往洛杉磯了。

須知道，洛杉磯就是荷里活所在，是李小龍一直尋找機會的地方，也是明星占士高賓工作的地點。

美國是自由地方，每個人當然可以選擇登機地點，比方說目的地是從洛杉磯到紐約，但你偏偏要多走1130公里北上西雅圖乘搭班機也未嘗不可。

筆者特別強調，以上是根據所有手頭上的資料進行理性解讀，根據種種分析可見，所謂機場襲擊事件要成立的

機會是微乎其微，近乎不可能了。

至於為甚麼要流出這麼一段新聞？God knows.

話又說回來，如果問李小龍在當年的武術生涯中，有否曾經遭遇偷襲？我不但不會斷言否定，反而會傾向相信。據曾與李小龍分別在《唐山大兄》和《精武門》合作過的演員甘山，就曾與筆者在亞洲電視工作期間，親口向我說出他貪玩想偷襲李小龍而被狠狠教訓的故事。

那是在泰國拍攝《唐山大兄》的日子，拍攝地點北沖，是個鳥不生蛋的地方，沒有旅遊景點可言，一切飲食條件都讓李小龍感到不習慣，但這是他第一次回港拍片，而且當上主角。雖然一切是未知之數，但所有人看過小龍的身手，莫不寄予厚望，作為電影中最主要的靈魂人物，李小龍就更因對前景充滿信心而顯得躊躇滿志。

話說某夜拍攝完畢，大夥回酒店休息，在酒店大堂某角落，小龍獨坐似乎在靜思，也許在打盹，不得而知，因為那時他正是背向甘山的位置。

李小龍——哲·拳背後

甘山為人風趣頑皮，在亞洲電視時已經常在拍攝期間逗玩其他同事，我們習以為常，遇上有他作對手戲，莫不格外留神。

也不知他為何會生出這個歪念，竟然想嘗試「假扮」偷襲李小龍，或許想嚇他一跳，或許想測試他反應，於是他便攝手攝腳的慢慢走到小龍身後。

他不記得是否有大叫一聲，然後裝胸作勢用手拍他的肩膊，很明顯他惡作劇得逞了，然而，報應也比想像來的特別快。

冷不防李小龍迅速一個轉身，一把將他抓住，然後整個人抬起來，高舉過肩，再把他狠狠地摔到牆上去！

接著李小龍這才看清是誰在偷襲，也許即時想到這只是惡作劇，但已經怒不可遏，他咆哮地罵道：「唔好喺後面偷襲我！」

當下巨響震攝了大堂所有人。

呆坐在牆角地上嚇得魂飛魄散的甘山像剛跳過了鬼門關，也經歷了世上沒多少人能夠「享受」的給李小龍「抬舉」這份榮幸。

由此也可以猜測，李小龍非常顧忌人家從後偷襲（雖然這也是習武者共通的警覺性）但是否曾經「一朝被蛇咬，十年怕草繩」，故此特別大反應？這就得靠大家猜想了。

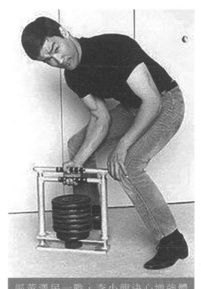

經黃澤民一戰，李小龍決心增強體能訓練，圖為他發明的抓力鍛鍊器。

李小龍——哲·拳背後

第十章

龍言自救
Dragon Quest Hero

「人的心中怎樣想，

他就會成為一個怎樣的人。」

——李小龍

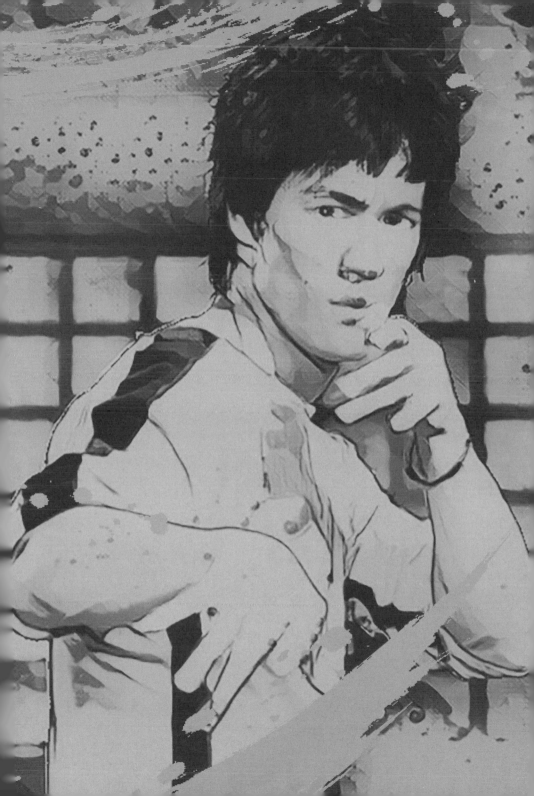

　　李蓮達曾經這樣説：「大家都以為李小龍之所以強，完全因為他不停鍛鍊的體格和無盡的體力。其實，我説你可能也不會相信，他最強的，就是他的意志。」

　　血肉之軀，即使如何強悍也會受到限制，但意志雖然無相無形，亦無從捉摸，卻能幫助我們成就理想，扭轉乾坤，改變命運。

　　意志是人的心理功能之一，可以從思考，產生創作動機，繼而推動達到目標的過程，是一種意識運動，但我們亦可從日常生活中，潛移默化向潛意識進行積極和正面的暗示，從而反饋我們日常的信念和動向。

　　李小龍之所以強大有如超人，是他擁有百折不撓的鋼鐵一般的意志，試想一個超級好動才廿來歲的年輕人，被宣告身體將要被處於與坐牢無異的不自由，相信不少人會感到灰心喪志、怨恨和絕望，但李小龍卻早早超越這種沮喪的過程，面對現實，除了忍受肉體上的痛苦和經濟上的壓力，他積極把思想化為行動，將多年來的心血整理出一套武術和哲學的概念和思想，成為一個完整的體系。

在那期間，他還寫了六卷有關功夫的著作。半年不到，他不單從病床站起來，也打破了醫生的預告，可以回去練武和教拳，繼續正常生活。

即使如此，他絕對不是從此平步青雲一帆風順，蓮達說，自此李小龍的餘生都受到背傷的後遺症所影響，每天都仍然活在某程度的恐懼之中，他要依靠止痛藥物，終其一生到死前仍無法釋然。

這是大家都想像不到的、有血有肉、真實的李小龍。

除了身體上的疼痛，潛伏不知何時會再臨的創傷，經濟上的崩潰，還有，本來有一絲曙光的《無音簫》拍攝計劃終於告吹，在這一浪又一浪的無情衝擊下，還有幾人可以相信「天將降大任於斯人」這句說話？

在這段最艱難的時期，同樣諸事不順的美國「跆拳道之父」李俊九收到了李小龍的信。

信件內容頗長，我把部分關於工作機會內容刪去如下：

「來自洛杉磯的問候，就如美國任何地方，業務並不理想。請勿誤會這是我悲觀的宣言，只是實情就是如此。你擁有如何回應的選擇權，我問你，面對障礙，你會把它變成夢想的踏腳石，還是被絆倒？你會否在不知不覺間讓消極、擔憂、和恐懼操控？

相信我，任何大業或成就都經常有大大小小的阻滯，重點在於如何回應，而非障礙本身，沒有失敗這回事，除非你自己承認。

根據過往的記憶，思考一下那些喜悅的、有回報的、滿足的成就；至於現在，則將之視為挑戰和機會，當你盡心付出天賦和幹勁後，回報就會出現。

為了未來，此時此地，你要好好把握你擁有的雄心壯志。

你有一種浪費大量精力在憂慮及消極的傾向，緊記享受你的計劃和成就，人生苦短實在不值得消極。我已被背傷困擾整年，可是每個逆境都伴隨著祝福，因為衝擊就如向人提醒，我們不可墨守成規，看暴風雨過後，萬物反而滋長。

一個被背傷所折磨，但發現一種新方式勁踢的武術家。

李大龍 」

我沒有寫錯，也不是校對看漏眼，而是李小龍刻意的流露幽默，向朋友自稱「大龍」。李俊九日後還特地在筆記分別用漢字寫了李小龍和李大龍，並在旁加上英文解釋。

　　一個面對困境、身陷囹圄的人，還寫信去鼓勵和鞭策同路人，這份內心的真正強大，又豈是常人能及？

　　助人自助，李小龍以筆勉勵朋友，其實也是一種自我鼓勵，和對潛意識進行積極性和正面的暗示，以達到顯意識在日常生活中對抗逆境。

　　他把思想化為行動，不尚空談，更不埋怨，切切實實的把哲學思想活出來。

　　李小龍説：

　　「*沒有失敗者回事，除非你自己承認。*」

　　各位朋友，尤其年輕人，不要放棄！

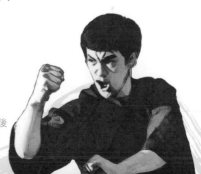

永遠失敗的
挑戰者
The Challengers

「這些向我挑戰的人心懷不軌。

如果他們心念正當，

就不會向人挑戰比武。」

——李小龍

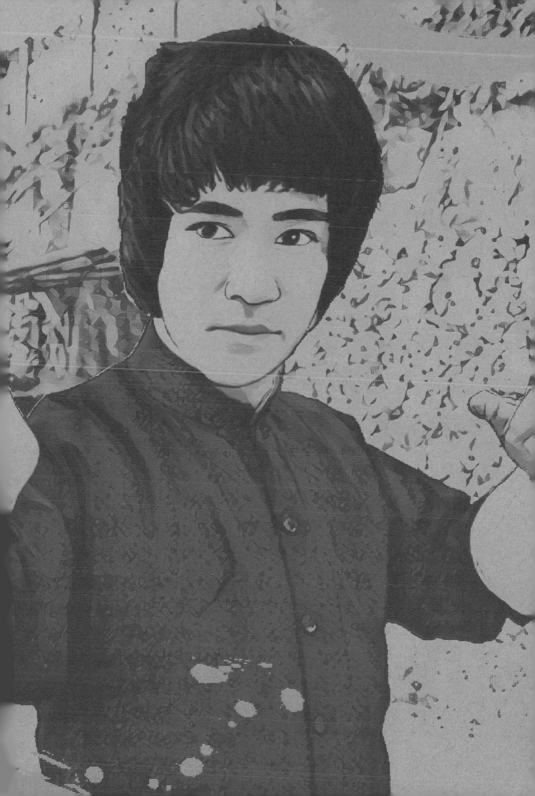

李小龍是個實踐型武者，他認為光只有思考和練習沒意義，他說過「知道是不夠的，我們必須應用」，所以他在香港跟師兄們參與的天台講手；在美國因為抨擊空手道和國術的守舊呆板，又了惹來不少挑戰，除了前文所講的黃澤民比武之前，早在大學期間，便曾因為同一理由與空手道武師決鬥。

世間任何事都不會一成不變，李小龍的心態亦一樣。自從一部《唐山大兄》石破天驚的推出，不但破了香港有史以來所有電影的票房紀錄，李小龍更成為天王級演員，受萬人追捧，炙手可熱。人人欲與接近建立關係，不少純粹為了欣賞仰慕，更多為謀取私利名氣，正是人在江湖，身不由己，人怕出名豬怕肥。到已經揚名立萬之時，樹欲靜而風不息了。

自71年開始，大部分香港人都從電視或銀幕上見識過李小龍功夫，個個驚為天人，亦有些心目皆盲之輩，以為電影中之功夫，必有特技效果加持，而在他們「有限以為無限」的認知裡，所謂特效就只有快鏡一項，李小龍拳腳之所以快，肯定是做了手腳，而從不稍為用腦思想，電視直播中那些功夫又怎可推快鏡。

如前所述，亦有人不自量力鋌而走險妄想挑戰李小龍，務求沾到衣衫都當贏。無他，廣東俗語說得好，「瓷器碰缸瓦」，人家天王巨星，莫講真動手，能夠大庭廣眾言語侮辱對方一番，已經沾彩，一旦惹得他出手，就罵他以大欺少，欠氣度，先輸了聲譽；如果不敢打也就是縮頭烏龜，任人魚肉。正是公你輸，字我贏。

　　老實說，這種失敗者比比皆是，根本不屑一顧，正如李小龍就經常掛在口邊：「你怎麼想我都不會在意。」

　　除非過了底線，那又另當別論。

　　蓮達透露，早在《精武門》拍攝期間，已經有臨時演員大言不慚要挑戰李小龍；在拍攝《龍爭虎鬥》時，事件鬧得更大，有更多的目擊證人，也有在場攝影師拍下「罕有」一刻，可以想像那些不知好歹的傢伙都落得被羞辱得滿地找牙的結局，當時導演、演員「香港先生」楊斯亦親眼目睹。

　　而眾多的挑戰者當中，不乏武術中人，無非想藉此做點新聞，搏點名氣，尤其希望被片商看中，可以晉身影壇。

　　李小龍——哲・拳背後

當中鬧得最沸沸揚揚的，肯定是劉大川的挑戰事件。相比起與黃澤民的比武，這一宗更撲朔迷離，塵封數十年無憑無據，但傳言不絕。

以下是一般大眾所認知的故事大綱：

武師劉大川要挑戰李小龍，由華探長鄧生居中作主，並在他位於粉嶺的別墅中擺下擂台作閉門比試，限制觀戰人數，賽果絕不公開。但結果仍然是一面倒的劉大川遭李小龍秒殺，至於實際時間打了多久，李小龍用拳抑或出腳擊倒對手等等，則人言人殊。

傳聞是這樣沒錯，但以李小龍當時的地位身份，會甘願「降格」去接受挑戰？再者，一件髒兩件穢，通街孻線佬，能打幾多個？但多年來有人言之鑿鑿，力證事發經過，當中版本可能有所分別，但爆料人當中亦不乏有一定身份和與兩方當事人有關係，使得事情又更疑幻似真。

首先看看劉大川哪門料子：據說自幼隨父親學習北方武術查拳，之後轉攻西洋拳，頗有成績，是香港四屆西洋拳蠅量級冠軍。後來投身影圈，未有起色，第一部稍見於

電影演員名單上的，是72年的《蕩寇灘》。

挑戰事件是真的，而且有人公諸於報界把事情鬧大，當年有記者就曾經就此事問劉大川，為甚麼要挑戰李小龍？

首先劉大川極力否認這舉動是為了自我宣傳，最主要原因是「志在切磋」，而且要看看李小龍的功夫是否言過其實。（筆者按：這理由無聊頂透，有夠牽強的，也切實反映到當事人的層次水平。）

劉大川向李小龍提出挑戰，是1971年11月，挑戰新聞過後，他便被邀加入拍攝《蕩寇灘》，這就難免有司馬昭之心的嫌疑了。

至於李小龍如何應對挑戰？對接收挑戰書司空見慣的他對「快報」記者表示，這類比武是毫無意義的，他絕對不會應戰。

「現在我的造詣，已達到不隨便比武的境界。我尊重人家有這種信心，也尊重他人的權利，只

李小龍——哲·拳背後

是，我更了解自己的造詣。」

「挑戰者必定懷有偏見，我就不會隨便成全他人的偏見！」

李小龍如是說。

看來這又成了一單不了了之的娛樂新聞。

我們又嘗蒐集各方面的資料，一起拼砌出完整的圖畫。

李小龍在拍攝現場教訓那些故意不斷挑釁的臨時演員，是一時沉不住氣，但要弄到勞師動眾，還要大老遠的去到新界華探長的別墅比武，何止有一種給勢力人士呼來使去的感覺，簡直就是被操控於股掌之中，李三腳給你娛賓的嗎？以李小龍高傲倔強的性格，按道理應不可能如此「紆尊降貴」。

按實際情況，以李小龍那時雄心壯志、日理萬機，哪有多餘時間心情去應酬此等無聊無意義的事情？

但有時候事情又未盡必然。

在網上就流傳著一段錄音，據說是由林正英親述李、劉比武的過程。

林正英，武行出身，幼年先隨粉菊花習藝，後再投於占元門下與洪金寶等「七小福」成班中師兄弟，十七歲加入邵氏做武師，與李小龍第一次合作於《唐山大兄》，之後幾部電影不見其蹤影，因為他已經被李小龍拉攏協助作武術指導，間中亦有當演員的替身，如《龍爭虎鬥》裡面，石堅的一些翻滾或倒地危險性較大的動作，便會由林正英代勞。李小龍對林信任，在動作設計上，視他為副手，以至工作上與小龍相處較多時間。

聽過那段網上流傳的錄音，雖然環境嘈雜，但聲音非常接近林正英真人，至於由他說出的版本，卻有點不可思議，因為：

「李小龍與劉大川在酒樓狹路相逢，秒殺對手！」

李小龍——哲·拳背後

咪住！酒樓？

且看看林正英如何描述。

訪問錄音時間年份不詳，有一把女聲(懷疑是記者)除了問他關於李小龍的功夫和在拍戲時他的仗義勇為，最主要當然是關於劉大川挑戰的事。

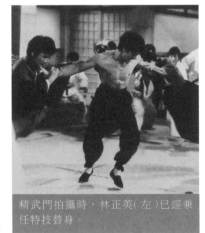

精武門拍攝時，林正英(左)已經兼任特技替身。

林正英說劉大川不斷在報章撩(挑釁)李小龍，終於在一個宴會上，二人碰頭，那劉大川又當面挑戰，李小龍不勝其煩，決定償他心願，結果就當地進行比試。

用了多少時間？

很快，基本上一拳就解決了。因為李小龍說，對方只管留意著他的腳，因為李小龍腿法強勁人盡皆知，劉大川以為李小龍只會用腳，誰知二人一埋身，李小龍出拳，對

方便中拳即倒，事情也告一終結。

事有湊巧，1976 年上映，由吳思遠導演，何宗道飾演，第一部掛正牌頭的《李小龍傳奇》就有以上一模一樣的內容，挑戰者名為「劉野川」，也是因為只管瞄著對方的腳，而遭飾演李小龍的何宗道以拳擊倒的一幕。

林正英在錄音中說明，事發時他並未有陪同，事件過程是由李小龍告訴他的。

若果正如林所說比武場合是在一個宴會當中，確實有點難以想像，首先宴會例必人多，假設李小龍和劉大川一同被邀出席，那個極有可能是影圈中人所辦的活動，如是者其他到會的同業也必定不在少數，加上李小龍名氣如日中天，現場肯定哄動，他亦自然應接不暇，除非遭受突襲而進行自衛，否則誰會為一時之氣冒這個搞事的罪名，鬧出新聞？

其次，紙包不住火，現場人多，亦可能有不少圈中人和記者，而「於宴會大打出手」的版本在事後卻沒有流傳。

李小龍——哲·拳背後

自71年後，李小龍出現過而有照片為證的飲宴場所，一是他管家胡奀的婚宴，二是為好友小麒麟第一次當主角的《麒麟掌》，電影公司在酒樓擺的宣傳午宴。李小龍自己說過不喜歡應酬。他的摯友小麒麟也在訪問中說過，李小龍從不喜愛去交際。

強調，這是林正英從李小龍處得知，所有細節，可以是李小龍說錯，也可以是林記憶有出入。

至於雜誌上繪形繪聲以「在場人士」身份把比武過程和鉅細無遺報道，也有不少所謂武林人士年輕時跟師兄輩車尾去湊熱鬧看比武，之後向我們口述經過，在鄧生別墅內圍了一圈又一圈的人，講得好像可以購票招待入場一樣，這類所謂目擊者的說法雖然我盡量不會採納，但姑且把其中一個比較貼地的口述個案列舉出來供大家參考。

被訪者是X君，已經是年屆七十的長者了。

話說X君年幼，但對拳擊抱有熱誠，雖然材料有限，但勝在敢打肯捱，所謂一膽、二力、三才到功夫，這種學生，是拳館教練的心頭所好，尤其，那個年代西洋拳才可

以正式進行各類中、小比賽，有比賽自然容易有賭博風氣形成，拳手的出場輸贏，自然成為拳館、拳手和教練的額外收入之一。

X君所屬正是劉練習的拳館，某日只見大夥氣氛凝重，要驅車前往比試，他好奇心驅使，也懇求師兄帶同觀戰。只見兩部車開了很久，從城市的房屋，一直開往渺無人煙的一片翠綠之地，那是坐落在新界的一棟別墅洋房。一眾人下車之後，由於車途太久，眾師兄們已急不及待跑去廁所，唯獨他見有一大堆人圍著，於是從人群中探頭而出，只見人群中央圍 一個木製的高台，四邊有圍繩類似西洋拳的擂台。台上早已站著兩個人，很明顯，一個是自己的師兄，另一個則是李小龍。

X君還未定神，只覺得李小龍身體晃動了一下，右腳便收了回來，而對面的劉大川人已不能站穩，台下馬上有人上前攙扶，而鄧生亦立即上台宣布比武結束。

據X後來看見，劉的左眼角應該受傷了。

整個過程，他覺得只有幾秒。

李小龍——哲·拳背後

在這裡要特別強調，這是X君的口述，在此列舉出來只是作為一個讓讀者可以想像當日現場大概的環境和氣氛而已，一切並未能完全證實。

其實由始至終我對於這場閉門比武抱著很大的懷疑態度，一是衡量李小龍的性格和當時的地位，去為一個不知名的想借他大出風頭的武師自降身價，無異殺雞用超級大關刀，根本完全不合乎邏輯。但多年以來，筆者在武術界算是有些人脈，亦因身為演員關係，經常到各大傳媒平台接受訪問，對於李劉比武的事，分別在武術界和新聞界，又得到某些佐證，似乎玄之又玄，難以一下推翻。

筆者自80年代開始，已跟隨先師聯同香港泰拳之父方野師傅，協助打理當時方興未艾的泰式擂台賽事，徐家傑兄(坤青)常任拳證或裁判之職，是筆者前輩，認識徐兄始自當時。

徐家傑父親亦為國術中人，71年間，其父對李、劉比武之事已有所聞，雖未為擂台座上客，但對賽果亦知悉一如傳聞所述。徐兄告訴筆者，71年的11月某日，他在機場看見一個熟悉的身影，細看之下，原來是劉大川。徐家

傑在64年前後已醉心泰拳和拳擊，而劉亦為四屆西洋拳冠軍，為拳擊圈中人所知。徐兄說，只見劉大川正要走入禁區，但發覺他左眼角上，包了一大塊紗布，似是遮蓋傷口。他雖然記不起正確日子，但那天正是在武術圈內盛傳的比武日子過後數日。

第二個向筆者講及此事的，是香港電台某節目主持人，他前身既為資深記者，走訪過不少城中名人，其中一位，便是拉攏李，劉比武的中間人——華探長鄧生。

自5、60年代起，香港警界的華探長專責刑事偵緝，辦案只需向刑事偵緝處長（英國人）「大鬼頭」負責，他們手下眾多，有權有勢，以致貪污舞弊，包娼庇賭，司空見慣，直至74年廉政公署成立，一眾貪官或鋃鐺入獄，或遠走他鄉永不能回港。

鄧生於香港國術頗有名望，他是詠春派中人，先隨梁相習武，後再由葉問親自執教，多年積極參與推動成立詠春體育會，也從旁協助香港中國國術總會的成立，在國術界中人緣極好。

　　鄧生後來因為被廉署通緝，遠走台灣，上述那位香港電台節目主持人仍是記者身份的時候（下稱為「記者」）得到訪問鄧生機會，他對在「鄧生別墅比武」的真偽自然感到興趣，當事人既在眼前，錯失良機實在於理不合。

　　那時鄧生身旁仍有兩名類似保鑣人物，輸人唔輸陣，頗具氣派，當記者問及當年劉大川與李小龍是否真有在鄧之新界別墅比武，鄧生先是笑而不語，繼而沉澱了一會，才施施然閑話家常般的語氣說出：

　　「很多人都傳李小龍和劉大川在我的別墅比武……有沒有打過，一直都有不同講法……」

　　鄧生一副氣定神閑，似有還無的答話。

　　「不過呢……並不如你們想象的那麼久……很快搞定了。」

　　這一句並沒有肯定的說是或不是，卻有點一錘定音的意味，又由於這並非當日訪問的主要內容，記者也不再追問下去。

這位記者當年也曾跟李小龍鬧過一些風波，詳細情形恕不在本篇列出了，而他的名字叫周融。

　　至於李小龍是否真的有參與，以及為甚麼有興致去比武，仍是一個未解之謎，大家只好憑上述各項細節好好推敲一番了。

李小龍——哲‧拳背後

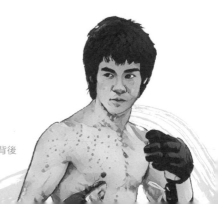

好年華 Good Time

李小龍——哲·拳背後

作　　者／歐錦棠

文字編輯／A.W

版面設計／陳日華

國際書號／978-9887662-5-4

初　　版／二○二三年十月

定　　價／港幣一百六十八元正

出　　版／好年華 Good Time
電郵：goodtimehnw@gmail.com
IG：goodtimehnw
Facebook：goodtimehnw

發　　行／泛華發行代理有限公司
電話：(852) 2798 2220
傳真：(852) 3181 3973
地址：香港新界將軍澳工業邨駿昌街七號星島新聞集團大廈